인성
짱!

엄마표
행복 아트
독서놀이

인성 쑥쑥 엄마표 행복 아트 독서놀이

2022년 11월 10일 초판 1쇄 발행

지은이 | 최옥주

발행인 | 정동훈
편집인 | 여영아
편집 | 김지현, 김학림, 김상범, 김지수, 변지현
디자인 | 장현순
제작 | 김종훈
발행처 | ㈜학산문화사
등록 | 1995년 7월 1일 제3-632호
주소 | 서울 동작구 상도로 282 학산빌딩
전화 | 편집 문의 02-828-8873 영업 문의 02-828-8962
팩스 | 02-823-5109
홈페이지 | www.haksanpub.co.kr
ⓒ최옥주 2022

ISBN 979-11-6927-958-1 03600

마 ★ 음 ★ 이 ★ 건 ★ 강 ★ 해 ★ 지 ★ 는 ★ 행 ★ 복 ★ 솔 ★ 루 ★ 션

인성
짱!

엄마표
행복 아트
독서놀이

최옥주 지음

(주)학산문화사

엄마랑 놀자!

인성이 최고의 실력으로 재발견된 시대

몇 해 전 인공 지능인 알파고의 등장 이후 세계는 더욱 인공 지능 개발에 박차를 가하게 되고, 인공 지능이 인간보다 훨씬 빠르고 섬세하며 실수를 안 한다는 것들이 증명되고 있다. 그런데 한편에서는 이러한 인공 지능의 빠른 발달을 우려하기도 한다. 인공 지능이 인간보다 더 똑똑해지면 인간을 지배하는 것이 아닌가? 하는 목소리가 나오는 것도 현실이다.

자녀를 둔 부모라면 몇 년이 지나지 않아 인공 지능과 로봇의 시대가 되어 사람들을 대체하게 되는 마치 혁명과 같은 시대를 걱정할 수밖에 없다. 그럼 인공 지능과 로봇의 시대, 4차 산업 혁명의 시대를 살아가기 위해서 우리 아이들에게 꼭 필요한 것은 무엇일까? 이 질문의 해답은 바로 인성의 재발견이다. 인성만큼은 아무리 인공 지능이 발달해도 절대 인공적으로 만들 수 없으며, 앞으로 도래하는 로봇 시대에도 대체 불가한 '가장 인간적인 것', 인간이 살아가면서 닥치는 수많은 문제를 해결하기 위해 생겨난, 인간만의 고유한 능력인 것이다.

사실 인성의 중요성에 대한 생각은 지극히 현실의 문제이다. 실력과 스타성을 겸비했다고 평가받던 유명 스포츠 스타나 연예인들이 과거 학폭 논란이나 인성 논란의 문제로 그동안 쌓아 왔던 모든 것이 하루아침에 무너져 내리는 상황들을 목격하고 있지 않은가? 어느 때보다 인성의 시대라는 말이 실감 나는 요즘이다. 불과 10년 전만 해도 실력이 인성보다 중요시되

던 시대적 분위기가 있었으나, 지금은 실력보다 아니 그 어느 것보다 중요한 것으로 인성이 더욱 재발견되고 있다. 즉 인성이 곧 최고의 실력으로 인식되는 시대가 열린 것이다.

"인성은 그 사람의 운명이다." 그리스의 철학자 헤라클레이토스의 말이다. 이 말은 그 사람의 인성을 보면 그가 앞으로 어떤 인생을 살게 될 것인지 예측할 수 있다는 무서운(?) 의미가 아니겠는가? 학자들은 인성이란 말이 참으로 다양한 용어들로 익숙하게 사용된다고 한다. 성품 혹은 품성, 기질, 성격, 사람됨, 인격, 전인성, 도덕성 등등으로 말이다. 어떤 인성 전문가는 인재가 반드시 갖추어야 할 3대 실력으로 창의성, 전문성, 인성이라고 말하면서 이 중에서 가장 중요한 실력이 인성이라고 강조한다. 왜냐하면 창의성과 전문성을 여러 사람과 연결하는 능력, 합심과 협력을 끌어내는 능력이 인성이기 때문이란다. 이처럼 우리의 시대는 인성을 최고의 실력으로 재발견하고 있다.

인성 교육 최고의 멘토, 엄마 홈멘토의 재발견

인공 지능과 로봇이 인간을 대체하는 시대, 더불어 코로나 병균의 위험이 언제 종식될지 모르는 불안과 우울의 시대, 더 나아가 자유롭던 사회적 관계망들이 다 단절되어 고립과 고독이 온 세상을 점령한 것 같은 이 언텍트 시대에, 오히려 가족 집중 콘텍트 시대를 열고, 하우스를 따스한 홈으로, 우리 자녀들을 대체 불가한 인간다운 인간, 인성을 갖춘 품격 있는 미

래 인재로 세워 낼 수 있는 참으로 소중한 사람에 대한 재발견이 절실하다. 그것이 바로 엄마의 재발견이다.

로봇 시대와 코로나 시대로 대표되는 이 세태 가운데 인류는 그 어느 때보다 집의 소중함을 재발견하였고, 가족의 가치와 의미를 재발견하며, 인간다움의 중심인 인성의 중요성에 대해 재발견하였다. 그런데 이 재발견한 것을 진정한 행복으로, 축복으로 꽃피울 수 있는 존재는 엄마가 아닌가. 위험과 불안이 위협하는 이 시대를 우리 자녀들이 멋지게 성공적으로 항해하게 할 길라잡이는 엄마이며, 그 엄마가 홈에서 인성 멘토가 되어 주는 것이다. 인지적 학습 멘토가 되는 것은 비추천이다. 어렵기도 하고 자녀와의 관계도 엉망이 될 수 있다. 그래서 엄마 인성 홈멘토를 강력 추천하고 싶다.

학교도 코로나 확진 사태 등으로 멈추는 일이 많아지고, 친구도 만나지 못해 답답해하고 외로워하면서 미디어 중독으로 빠져드는 우리 자녀들에게 오히려 집콕하는 그 시간이 그들의 미래를 준비하고 바른 인간이 되게 하는 축복의 시간을 만들어 줄 수 없을까? 그래서 우리 자녀들이 이 시대의 꿈나무가 되고 대체 불가한 인생을 사는 멋쟁이 인성짱이 되는 데 적극적인 도움을 줄 수 있는 방안은 과연 있을까?

이 책은 엄마가 인성 홈멘토가 되어 자녀들과 너무도 쉽고 재미있게 인성을 Up 시킬 수 있는 내용들로 가득하다. 인성 교육이란 인간다움을 길러 주는 것으로 인지, 정서, 행동을 조화롭게 통합시켜 균형 있고 건강한 사람

즉 멋진 품격을 갖춘 사람이 되게 하는 것이 아니겠는가? 그래서 본서에서는 인성 Up!을 위하여 아이들도 쉽게 이해할 수 있도록 생각(인지) Up!, 마음(정서) Up!, 태도(행동) Up! 세 파트로 구분하여 진행하였다.

또한 아이들이 너무나 좋아하는 자두 캐릭터와 읽으면 빠져드는 동화적 형식과 아울러 오감을 통한 체화 학습이 가능한 예술 매체를 활용한 DIY 과정이, 함께하는 엄마와 자녀에게 행복감과 성취감 그리고 자존감을 선물해 줄 것이다. 이런 소중한 시간을 통해 진정 위험과 고립의 시대가 오히려 '변장한 축복'으로 재발견되는 행복이 엄마 인성 홈멘토의 가정과 자녀들에게 충만하게 나타날 것을 확신하며 끝으로 우리의 자녀들이 인성짱으로, 품격 있는 멋쟁이들로 발견되는 그날을 함께 꿈꿔 본다.

자, 그럼 이제 우리의 모든 자녀에게 이렇게 말할 수 있겠는가? 안녕 인성짱! 엄마랑 놀자! 놀면서 최고의 실력 인성짱으로 자라나자!

강장식 (한국창의력아트심리상담센터 대표)

인성이 자라나는 우리 아이 행복 솔루션 프로그램
안녕 자두야! 인성 동화와 행복 아트 독서놀이

안녕 자두야 인성 동화 행복 아트 독서놀이를
진행하기 전
부모님이 알아야 할 Tip

안녕 자두야 인성 동화는 총 18권으로 구성되어 있는데 여기서는 활동을 효과적으로 하기 위하여 책 번호순이 아니라 생각 Up! 6권(배려, 긍정, 정직, 책임감, 끈기, 감사), 마음 Up! 5권(감정 표현, 용기, 자신감, 협동, 집중), 태도 Up! 7권(나눔, 좋은 습관, 리더십, 도전, 경청, 화해, 약속)으로 [차례]를 정하고 프로그램을 진행해요. 프로그램 진행 시 생각 편, 마음 편, 태도 편으로 나누어 진행하시면 좋아요.

안녕 자두야 인성 동화 행복 아트 독서놀이를 진행하시기 전에 간단한 책 소개와 내용을 참고하시고 자녀와 함께 책을 읽으신 후 홈멘토인 엄마가 워크지를 참고하여 질문을 하고 자녀는 대답하거나 적게 하시면 좋아요. 발문지의 마지막 질문인 행복 아트 독서놀이를 하고 난 후 느낀 점은 모든 활동이 끝나고 적어 보거나 이야기 나누시며 마무리하세요.

주제별 행복 아트 활동은 사진 컷을 참고하거나 유튜브 〈최옥주의 아트&힐링 북 TV〉 영상을 참고하시면서 자녀와 함께 진행해 보세요. 행복 아트 활동 마무리 단계에서는 항상 주제에 맞는 각인 박수를 치며 마무리하시면 좋아요. 또 엄마 홈멘토를 돕기 위해 엄마 홈멘토 Tip을 준비했어요. 엄마가 미리 알고 진행하시면 효과가 좋고, 여러 응용 방법으로 진행하실 수 있어요.

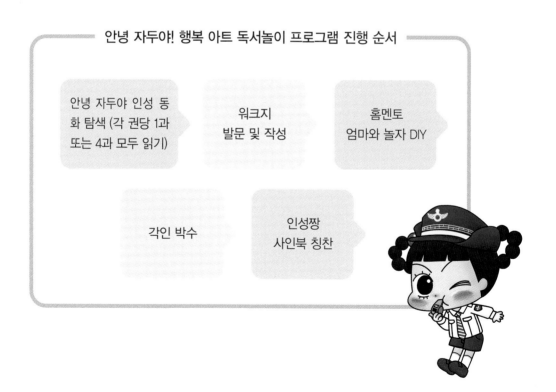

안녕 자두야! 행복 아트 독서놀이 프로그램 진행 순서

안녕 자두야 인성 동화 탐색 (각 권당 1과 또는 4과 모두 읽기)

워크지 발문 및 작성

홈멘토 엄마와 놀자 DIY

각인 박수

인성짱 사인북 칭찬

안녕 자두야 인성 동화 행복 아트 독서놀이를
학교나 도서관에서 사용할 경우
교사나 사서가 알아야 할 Tip

- 학교에서 활동 시 집단으로 진행되므로 사전에 재료 키트를 잘 준비하고 진행해 주세요.

- 학생들에게 자두는 친숙한 캐릭터라서 자두가 나오는 동화를 부담 없이 펼쳐 보게 됩니다. 먼저 진행하시려는 주제의 인성 동화 1~4과를(다 읽어도 되고, 1과만 선택해서 읽어도 됨) 읽고, 워크지의 발문에 맞추어 도서 탐색 후 선생님께서 홈멘토 역할을 해 주시며 행복 아트 독서놀이를 진행해 주세요.

- 수업이 끝나면 다음 회차 수업을 미리 말해 주고, 다음 주제 관련 책을 미리 읽어 오게 하며 발문을 시작으로 수업을 시작해 주세요.

- 폼클레이 등의 재료를 사용할 때는 물티슈를 준비하고, 만든 작품은 하루 지나고 사용하도록 하세요.

- 비대면 수업 시 재료 키트를 사전에 준비하여 미리 나눠 주고 원하는 시간에 온라인 줌(Zoom)에서 모여 진행해 주세요.

- 단체 미션을 주어 수업을 단합하여 잘 진행하고, 발표도 잘하면 보상으로 보석 스티커 등 꾸미기 재료를 주세요. 재미있는 팀 미션을 수행하게 할 수 있어요.

- 학교에서 사용할 때는 강좌명을 '안녕 자두야 인성 동화와 행복 아트 독서놀이'로 하고 각 주제별로 수업을 진행하면 학생들의 참여도를 높일 수 있어요.

- 학교의 학부모 독서 동아리 회원들에게 '안녕 자두야 인성 동화 행복 아트 독서 놀이 학부모 교실'을 열어서 프로그램을 잘 전수하고, 부모님들이 학교 독서 동아리 활동과 도서관 멘토가 되어 학생들을 잘 지도하도록 안내해 주세요.

- 도서관 순회 사서 분들에게 '안녕 자두야 인성 동화 행복 아트 독서놀이' 프로그램을 전수해 드리면 담당하는 도서관에 활기를 주는 역할을 하게 되어요.

- 수업에서 진행된 작품들로 수업 마지막 시간에 전시회를 열어 주면 아주 의미 있는 시간을 마련할 수 있어요.

태도
UP!

활동
자료

★〈엄마표 인성 짱! 행복 아트 독서놀이 프로그램〉 준비에 도움이 되는 정보
★인성짱! 사인북

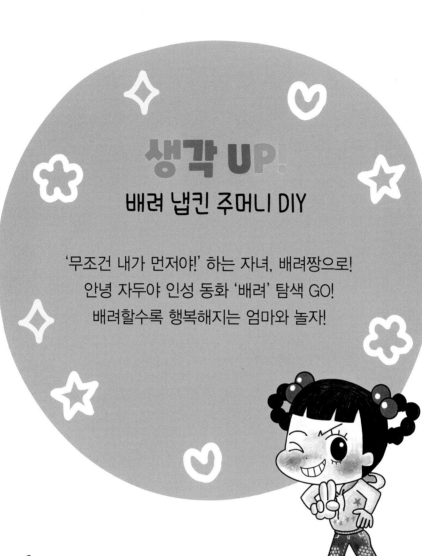

생각 UP!

배려 냅킨 주머니 DIY

'무조건 내가 먼저야!' 하는 자녀, 배려짱으로!
안녕 자두야 인성 동화 '배려' 탐색 GO!
배려할수록 행복해지는 엄마와 놀자!

활동목표

- 도서 탐색을 통해 '배려'가 무엇인지 알 수 있다.
- 도서 탐색 후 워크지를 작성하며 친구, 다른 사람, 자연, 가족에 대한 배려를
 생각할 수 있다.
- 엄마와 함께 '배려 냅킨 주머니'를 만들며 배려하면 할수록 행복해지는
 것을 배울 수 있다

- **제목** 안녕 자두야 인성 동화 ① 배려
- **지은이** 이빈 원작, 이유정 지음, 김정진 그림
- **출판사** 채우리

[차례]

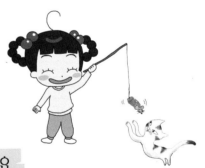

[책소개]

진정한 배려는 다른 사람을 나처럼 소중하게 생각하는 마음이에요.

《안녕 자두야 인성 동화 ① 배려》는 만화와 TV 애니메이션으로 익숙한 자두가 겪은 배려에 관한 4가지 이야기로 '친구를 위한 배려에 관한 이야기', '다른 사람을 위한 배려에 관한 이야기', '자연을 위한 배려에 관한 이야기', '가족을 위한 배려에 관한 이야기'를 하고 있어요. 이 책에서는 배려하면 할수록 받는 사람뿐만 아니라, 배려하는 사람도 행복해진다는 사실을 알아 가게 됩니다.

엄마가 창밖을 보며 혀를 끌끌 찼어요. 사거리 빨간 신호등 앞에 까만 차 한 대가 차선을 걸치고 서서 다른 차들이 가야 할 길을 막고 있는 게 보였어요.

"빨리 가려고 빨간 신호등인데 건너다가 앞의 차들이 안 가니까 도로를 막게 된 거네."

아빠의 설명을 들은 자두와 동생들은 금세라도 울 것만 같은 표정이 되었어요.

"그럼, 우리 제시간에 못 가는 거예요?"

"잠깐만 기다려 보거라."

아빠는 자동차를 한쪽에 세우고 차에서 내렸어요. 그러고는 사거리 한가운데 서서 교통정리를 했지요.

아빠의 모습이 교통경찰처럼 멋지긴 했지만 자두는 이러다 늦는 게 아닐까 싶어 불안했어요. 다행히 아빠가 빨리 가려는 욕심을 버리고 정리를 한 덕분에 막혀 있던 도로가 겨우 뚫렸어요.

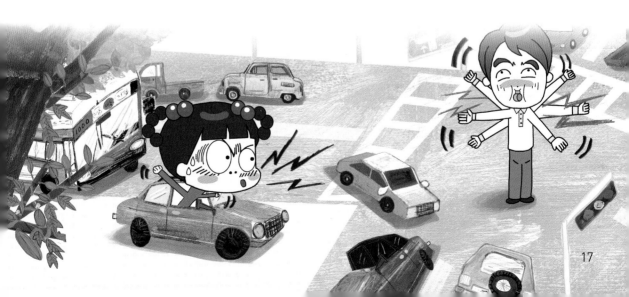

출판사 서평

진정한 배려는 다른 사람을 나처럼
소중하게 생각하는 마음이에요!

주인공 자두는 때로는 실수도 하고, 어떨 땐 생각한 것과 다른 결과가 나와
속이 상하기도 해요. 하지만 배려하면 할수록 받는 사람뿐만 아니라,
배려를 하는 사람도 행복해진다는 사실을 알아 가게 돼요.
혹시 자두의 이야기를 내 이야기처럼 더욱 재미있게, 더 와 닿게 읽고 싶은가요?
그렇다면 이렇게 주문을 외워 보세요.
"만약 나라면 어땠을까?" 하고 말이에요.

등장인물 ┄┄┄┄┄┄┄┄┄┄┄┄┄┄┄┄┄┄┄┄┄┄┄┄┄┄┄┄┄┄

줄거리 ┄┄┄┄┄┄┄┄┄┄┄┄┄┄┄┄┄┄┄┄┄┄┄┄┄┄┄┄┄┄┄

┄┄┄┄┄┄┄┄┄┄┄┄┄┄┄┄┄┄┄┄┄┄┄┄┄┄┄┄┄┄┄┄┄┄┄┄┄┄

주제 ┄┄┄┄┄┄┄┄┄┄┄┄┄┄┄┄┄┄┄┄┄┄┄┄┄┄┄┄┄┄┄┄┄

홈멘토 엄마 질문

1 배려란 무엇일까요?

┄┄┄┄┄┄┄┄┄┄┄┄┄┄┄┄┄┄┄┄┄┄┄┄┄┄┄┄┄┄┄┄┄┄┄┄┄┄

2 친구를 위한 배려를 어떻게 할 수 있을까요?

┄┄┄┄┄┄┄┄┄┄┄┄┄┄┄┄┄┄┄┄┄┄┄┄┄┄┄┄┄┄┄┄┄┄┄┄┄┄

3 다른 사람을 위한 배려를 어떻게 할 수 있을까요?

┄┄┄┄┄┄┄┄┄┄┄┄┄┄┄┄┄┄┄┄┄┄┄┄┄┄┄┄┄┄┄┄┄┄┄┄┄┄

4 자연을 위한 배려를 어떻게 할 수 있을까요?

┄┄┄┄┄┄┄┄┄┄┄┄┄┄┄┄┄┄┄┄┄┄┄┄┄┄┄┄┄┄┄┄┄┄┄┄┄┄

5 가족을 위한 배려를 어떻게 할 수 있을까요?

┄┄┄┄┄┄┄┄┄┄┄┄┄┄┄┄┄┄┄┄┄┄┄┄┄┄┄┄┄┄┄┄┄┄┄┄┄┄

6 행복 아트 독서놀이를 하고 난 후 느낀 점은 무엇인가요?

┄┄┄┄┄┄┄┄┄┄┄┄┄┄┄┄┄┄┄┄┄┄┄┄┄┄┄┄┄┄┄┄┄┄┄┄┄┄

배려짱! 도전 배려 냅킨 주머니 DIY

★이런 재료가 필요해요★

냅킨 이미지, 천가방 또는 파우치, 붓&냅킨 글루, 보석 스티커, 메모지

★이렇게 만들어요★

① 원하는 냅킨 이미지를 오린다.

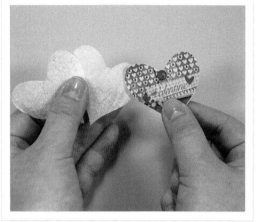

② 오린 이미지에 붙어 있는 냅킨 뒷면 2겹을 떼고 그림이 있는 1장만 남긴다.

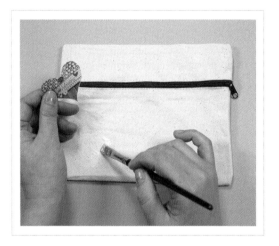

③ 준비한 천가방이나 파우치에 냅킨 글루를 칠한다.

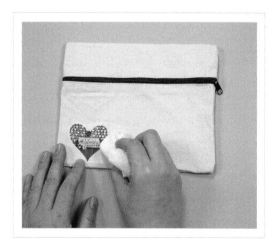

④ 냅킨 글루를 칠한 부분에 이미지를 붙이고, 물티슈로 눌러서 완전히 붙인다.

⑤ 조금 마르면 그 위에 다시 냅킨 글루를 바른다.

⑥ 파우치 빈 부분에 냅킨 이미지를 오려서 냅킨
글루로 붙이고 ④~⑤번 과정을 반복한다.

⑦ 보석 스티커를 원하는 부분에 붙여 장식한다.

⑧ 여러 보석 스티커로 한 줄 더 잘 꾸며 준다.

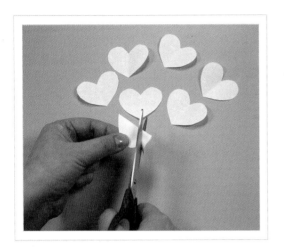

⑨ 배려 쿠폰으로 사용할 메모지를 하트 모양으로 오린다.

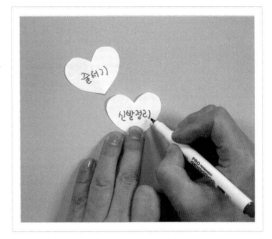

⑩ 배려할 내용을 생각해 보고 배려하고 싶은 것을 하트 배려 쿠폰에 작성한다.

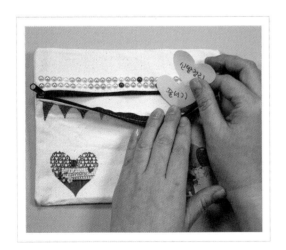

⑪ 하트 배려 쿠폰을 냅킨 주머니에 넣는다.

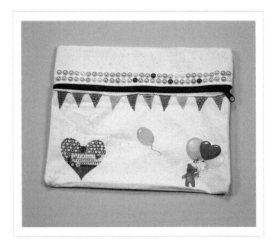

⑫ 완성된 배려 냅킨 주머니에서 하트 배려 쿠폰을 꺼내어 본인의 배려하고 싶은 사람과 배려하고 싶은 것을 발표한다.

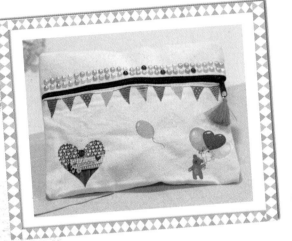

•배려짱 각인 박수로 마무리한다!

배려짱 박수 준비! 배려짱!
박수 시작!
배려짱! 배려짱! 배려짱! 배려짱! 배려짱!
배려짱! 배려짱! 배려짱! 배려짱! 배려짱!
○○는 배려짱! 와와와!

홈멘토! TIP

아이들과 활동을 할 때 미리 재료를 준비하고, 《안녕 자두야 인성 동화 ① 배려》 책도 준비한다. 이 책은 4과로 나누어져 있으니 부분만 읽고 진행해도 되고 4과를 다 읽고 진행해도 된다.

냅킨 이미지를 붙일 때 물티슈를 사용하여 냅킨 이미지를 누를 때는 이미지가 찢어질 수 있으니 밀지 않도록 조심한다.

냅킨 글루는 처음에는 흰색이었다가 시간이 지나면 투명한 상태로 바뀐다.

행복 아트 독서놀이가 끝나면 엄마는 홈멘토가 되어 자녀와 소통하고 진심 어린 칭찬과 격려를 해 주며 '배려' 글자를 직접 인성짱! 사인북에 써서 인성짱 사인을 5개 이내로 그날 활동을 격려하며 써 준다. 활동한 사진 기념컷을 찍어 주고 각과에 해당되는 각인 박수를 치고 안아 주며 마친다.

생각 UP!
긍정 동양화 피오피 부채 DIY

'난 싫어! 안 해!' 하는 자녀, 긍정짱으로!
안녕 자두야 인성 동화 '긍정' 탐색 GO!
긍정적일수록 행복해지는 엄마와 놀자!

- 도서 탐색을 통해 '긍정'이 무엇인지 알 수 있다.
- 도서 탐색 후 워크지를 작성하며 자기 자신, 가족, 꿈, 다른 사람에게 어떤 긍정적인 말을 해 줄 것인지 생각할 수 있다.
- 엄마와 함께 '긍정 동양화 피오피 부채'를 만들며 긍정적으로 생각할수록 모든 것이 가능하다는 것을 배울 수 있다.

- **제목** 안녕 자두야 인성 동화 ⑬ 긍정
- **지은이** 이빈 원작, 오상상 지음, 지영이 그림
- **출판사** 채우리

[책소개]

긍정은 불가능을 가능하게 만들어요!

《안녕 자두야 인성 동화 ⑬ 긍정》은 만화와 TV 애니메이션으로 익숙한 자두가 겪은 긍정에 관한 4가지 이야기로 '긍정! 불가능을 가능하게 하는 긍정의 힘', '긍정! 가족을 하나로 만드는 긍정의 힘', '긍정! 꿈을 이루어 주는 긍정의 힘', '긍정! 친구를 만들어 주는 긍정의 힘'에 관한 이야기를 하고 있어요.

이 책에서는 긍정적인 사람은 주스가 반이나 남았다고 생각하고, 우리가 어떤 생각을 하느냐에 따라 우리가 어떤 사람이 될지 결정된다는 것을 알아 가게 됩니다.

자두는 '난 할 수 있다!'라는 주문을 외우며 공부를 시작했어요.
시험이 며칠 안 남았지만 집중해서 하면 충분히 성적을 올릴 수 있을
거라 생각했어요.

공부가 안 될 때 성적이 오른 후에 벌어질 일들을 떠올려 봤어요.
선생님의 칭찬, 친구들의 부러움, 즐거워하는 부모님의 얼굴,
새 컴퓨터……. 상상만으로도 너무 즐거웠어요. 그럴수록 공부도
즐거워졌지요.

엄마가 방문을 살짝 열고 문틈으로 자두를 봤어요. 주말 내내 꼼짝도
안 하고 책상에 앉아 문제집을 푸는 자두를 보며 고개를 갸웃했지요.

"새 컴퓨터를 포기한 줄 알았더니 아닌가?"

아빠도 문틈으로 얼굴을 내밀었어요.

"흐흐, 우리 큰딸이 이제야 철이 드는 모양이네."

미미도 언니의 공부를 방해하지 않으려고 애기를 데리고 나가
놀았어요.

컵에 주스가 반이나 남았을까요,
반밖에 안 남았을까요?

긍정적인 사람은 주스가 반이나 남았다고 생각해요.
재미있다고 생각하고, 할 수 있다고 생각해 보세요!
우리가 어떤 생각을 하느냐에 따라
우리가 어떤 사람이 될지 결정된답니다!

등장인물 ------------------------------------

줄거리 ------------------------------------

주제 ------------------------------------

홈멘토 엄마 질문

1 긍정이란 무엇일까요?

2 나를 응원하는 긍정의 한마디는 어떤 것일까요?

3 가족에게 어떤 긍정적인 말을 해 주고 싶나요?

4 내 꿈을 이루어 주는 긍정적인 말은 어떤 것일까요?

5 친구와 지낼 때 어떤 긍정적인 말을 해 주고 싶나요?

6 행복 아트 독서놀이를 하고 난 후 느낀 점은 무엇인가요?

긍정짱! 도전 긍정 동양화 피오피 부채 DIY

★이런 재료가 필요해요★

부채 반제품, 글씨본, 마스킹 테이프, 색깔 붓펜, 보석 스티커

★이렇게 만들어요★

① 원하는 모양의 부채 반제품을 준비한다.

② '할 수 있다' 글씨본을 준비한다.

③ 글씨본 위에 화선지를 얹어 놓고 검정 붓펜으로
 '할 수 있다' 본을 따라 쓴다.

④ 종이에 쓴 글씨를 가위로 오린다.

⑤ 가위로 오린 글씨 뒷면에 딱풀을 칠하고 부채에
붙인다.

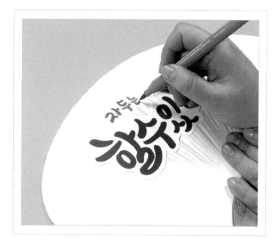

⑥ '할 수 있다' 글씨를 붙인 위쪽에 다른색 붓펜으로
본인의 이름을 쓴다.

⑦ 컬러 붓펜으로 식물 이미지를 그리거나 그려져
있는 그림을 오려서 원하는 곳에 붙인다.

⑧ 마스킹 테이프에 긍정적인 단어들을 적는다.

⑨ 긍정적인 단어를 쓴 마스킹테이프를 부채 앞면에 붙인다.

⑩ 부채를 보석 스티커로 예쁘게 꾸민다.

⑪ 부채의 뒷면에 마스킹 테이프를 더 붙이고, 본인을 응원하는 긍정적인 단어들을 쓴다.

⑫ 부채질하면서 부채에 쓴 긍정적인 단어들을 외치고 그 단어들에 대한 생각을 발표한다.

• 긍정짱! 각인 박수로 마무리한다.

긍정짱 박수 준비! 긍정짱!
박수 시작!
긍정짱! 긍정짱! 긍정짱! 긍정짱! 긍정짱!
긍정짱! 긍정짱! 긍정짱! 긍정짱! 긍정짱!
OO는 긍정짱! 와와와!

홈멘토! TIP

　아이들과 활동을 할 때 미리 재료를 준비하고, 《안녕 자두야 인성 동화 ⑬ 긍정》 책도 준비한다. 이 책은 4과로 나누어져 있으니 부분만 읽고 진행해도 되고, 4과를 다 읽고 진행해도 된다.

　작품에 장식을 할 때 마스킹 테이프나 보석 스티커에 접착제를 발라서 붙이면 더 오랫동안 고정된다.

　종이에 부정적인 생각을 갖게 하는 것을 적어서 찢고 부채로 날려 버리는 활동을 하면서 긍정화 작업을 하면 좋다.

　또한 포스트잇에 부정 감정을 써서 부채에 붙이고 부채질을 하면서 떼어 버리는 활동을 하여도 긍정화 작업에 도움이 된다.

　행복 아트 독서놀이가 끝나면 엄마는 홈멘토가 되어 자녀와 소통하고 진심 어린 칭찬과 격려를 해 주며, '긍정' 글자를 직접 인성짱! 사인북에 써서 인성짱 사인을 5개 이내로 그날 활동을 격려하며 써 준다. 활동한 사진 기념컷을 찍어 주고 각과에 해당되는 각인 박수를 치고 안아 주며 마친다.

생각 UP!
정직 빛 펜아트 스탠드 DIY

거짓말하는 자녀, 정직짱으로!
안녕 자두야 인성 동화 '정직' 탐색 GO!
정직할수록 행복해지는 엄마와 놀자!

- 도서 탐색을 통해 '정직'이 무엇인지 알 수 있다.
- 도서 탐색 후 워크지를 작성하며 자신의 정직한 행동과 마음을 살피고,
 행복한 사회를 만들기 위한 정직한 행동에 대해 생각할 수 있다.
- 엄마와 함께 '정직 빛 펜아트 스탠드'를 만들며 세상을 밝히는
 정직한 빛이 되는 것을 배울 수 있다.

- **제목**: 안녕 자두야 인성 동화 ⑯ 정직
- **지은이**: 이빈 원작, 홍민정 지음, 지영이 그림
- **출판사**: 채우리

[차례]

[책소개]

정직한 사람이 많을수록 세상은 행복해져요!

《안녕 자두야 인성 동화 ⑯ 정직》은 만화와 TV 애니메이션으로 익숙한 자두가 겪은 정직에 관한 4가지 이야기로 '당장 손해인 것 같아도 결국 이익이에요', '먼저 스스로에게 떳떳할 때 정직할 수 있어요', '당당한 행동은 정직한 마음에서 나와요', '정직은 행복한 사회를 만드는 씨앗이에요!' 같은 이야기를 하고 있어요.

이 책에서는 정직한 사람은 스스로에게 떳떳하고, 말과 행동에는 자신감이 넘치고, 정직한 사람이 많을수록 우리 사회는 더 건강하고 행복해지는 것을 알아 가게 됩니다.

"맞네요, 200만 원. 혹시 어떤 서류인지 말씀해 주실 수 있을까요?"

"그게, 저는 공장에서 일하는 중국 동포예요. 그래서 그걸 증명하는
서류랑 뭐 그런 것들입니다. 오늘 우리 아, 아기가……."

경찰관은 서류를 꼼꼼하게 확인한 뒤, 아저씨한테 가방을
내밀었어요. 가방을 받아 든 아저씨는 마치 아기를 안듯이 가방을
꼭 끌어안았어요.

"고맙습니다. 지금 아내가 병원에서 출산 중인데, 수술을 해야
한다고 해서 여기저기서 돈을 빌려서 가지고 가는 길이었어요.
걱정도 되고 긴장도 돼서 잠시 한숨 돌리려고 벤치에 앉았는데
갑자기 병원에서 전화가 와서 그만. 정말 감사합니다."

아이들은 경찰서 한쪽에 서서 코를 훌쩍거리며 아저씨가 하는 말을
들었어요. 경찰관은 아저씨한테 말했어요.

"방금 저 아이들이 가방을 주웠다고 가져왔어요. 인사는
저 아이들한테 하시면 됩니다."

아저씨는 아이들 앞으로 다가오더니 그대로 자리에
주저앉아 다시 눈물을 흘렸어요.

정직보다 큰 재산은 없어요!

정직한 사람은 스스로에게 떳떳해요.
말과 행동에는 자신감이 넘치지요.
정직한 사람이 많을수록 우리 사회는
더 건강하고 행복해진답니다.

등장인물 ...

줄거리 ...

...

주제 ...

홈멘토 엄마 질문

1 정직이란 무엇일까요?

...

2 물건을 구입 후 거스름돈을 많이 받아 와서 돌려준 적이 있나요?

...

3 스스로에게 떳떳할 때 어떤 마음이 드나요?

...

4 정직하면 어떤 행동을 하게 될까요?

...

5 거짓말을 할 때 어떤 마음이 드나요?

...

6 행복 아트 독서놀이를 하고 난 후 느낀 점은 무엇인가요?

...

정직짱! 도전 정직 빛 펜아트 스탠드 DIY

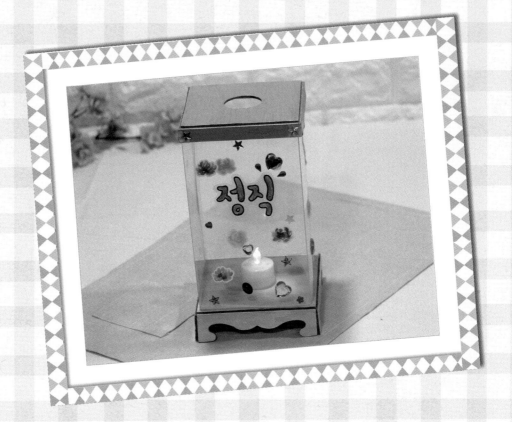

★이런 재료가 필요해요★

종이 스탠드 반제품, 전구, 네임펜, 글씨본 스티커, 보석 스티커 & 마스킹 테이프

★이렇게 만들어요★

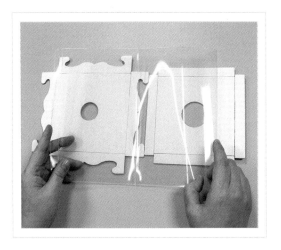

① 종이 스탠드 반제품을 준비한다.

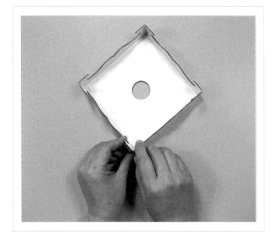

② 종이 스탠드 반제품 밑부분을 테이프로 붙여서 조립한다.

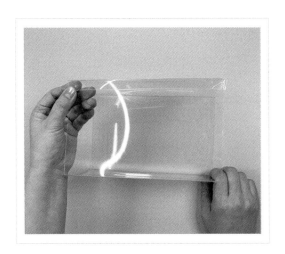

③ 투명한 기둥 부분을 직사각형으로 접어서 조립한다.

④ 종이 스탠드 반제품 윗부분을 테이프로 붙여서 조립한다.

⑤ 스탠드 밑부분을 원하는 색으로 칠한다.

⑥ 스탠드 윗부분을 원하는 색으로 칠한다.

⑦ '정직'이라는 반제품 스티커에 원하는 색을 칠한다.

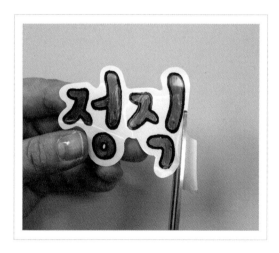

⑧ 색칠한 스티커의 글씨를 오린다.

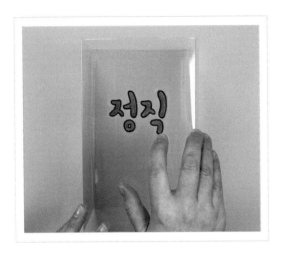

⑨ 투명한 기둥 부분에 스티커 글씨를 붙인다.

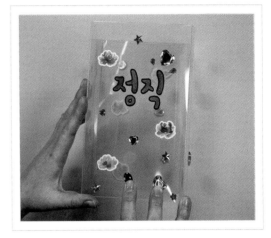

⑩ 나머지 투명한 기둥 부분을 마스킹 테이프와 보석 스티커로 장식한다.

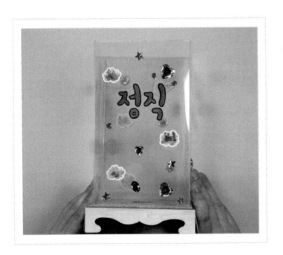

⑪ 기둥을 색칠한 밑판 안에 세우거나 밑판을 아래로 향하게 해서 그 위에 올린다.

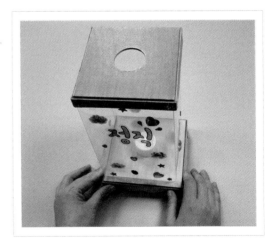

⑫ 조명을 넣고 뚜껑을 덮은 후 전구 부분에 빛을 밝힐 때 "00의 정직 빛을 밝히겠습니다." 외치고 점등하며 본인이 정직하고 싶은 부분을 보면서 발표한다.

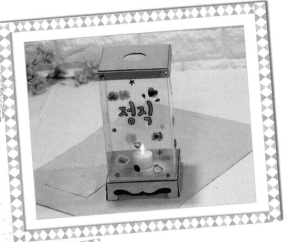

• 정직짱! 각인 박수로 마무리한다.

정직짱 박수 준비! 정직짱!
박수 시작!
정직짱! 정직짱! 정직짱! 정직짱! 정직짱!
정직짱! 정직짱! 정직짱! 정직짱! 정직짱!
OO는 정직짱! 와와와!

홈멘토! TIP

　아이들과 활동을 할 때 미리 재료를 준비하고, 《안녕 자두야 인성 동화 ⑯ 정직》 책도 준비한다. 이 책은 4과로 나누어져 있으니 부분만 읽고 진행해도 되고, 4과를 다 읽고 진행해도 된다.

　투명 기둥 부분을 조립할 때는 스카치테이프로 고정시키거나 양면테이프로 고정시킨다.

　종이에 색칠할 때는 여러 번 칠하면 진한 색으로 나올 수 있으니 참고하여 색칠한다.

　전구 부분은 다 사용하면 꼭 OFF로 스위치를 전환시켜 놓아야 오래 사용할 수 있다.

　홈멘토는 전구 "00의 정직 빛을 밝히겠습니다."를 외쳐 주고 빛을 밝힌다.

　행복 아트 독서놀이가 끝나면 엄마는 홈멘토가 되어 자녀와 소통하고 진심 어린 칭찬과 격려를 해 주며 '정직' 글자를 직접 인성짱! 사인북에 써서 인성짱 사인을 5개 이내로 그날 활동을 격려하며 써 준다. 활동한 사진 기념컷을 찍어 주고 각과에 해당되는 각인 박수를 치고 안아 주며 마친다.

생각 UP!
책임감 서약서 폼클레이 액자 DIY

하거나 말거나 하는 자녀, 책임감짱으로!
안녕 자두야 인성 동화 '책임감' 탐색 GO!
책임질수록 행복해지는 엄마와 놀자!

활동목표

- 도서 탐색을 통해 '책임감'이 무엇인지 알 수 있다.
- 도서 탐색 후 워크지를 작성하며 책임감은 어떻게 하면 키울 수 있고, 내 꿈을
 이루는 책임감 서약서, 반려동물에 대한 책임감을 생각할 수 있다.
- 엄마와 함께 '책임감 서약서 폼클레이 액자'를 만들며 본인의 책임감 서약서를
 발표하고 책임감의 중요성을 배울 수 있다.

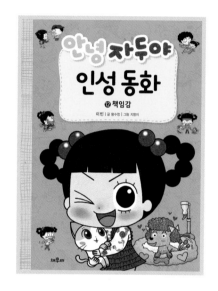

- **제목** 안녕 자두야 인성 동화 ⑫ 책임감
- **지은이** 이빈 원작, 왕수정 지음, 지영이 그림
- **출판사** 채우리

[차례]

1 맡은 일을 잘 해낼 수 있는 힘 집안일은 힘들어!

2 꿈을 이룰 수 있는 힘 책임 서약서

3 동물을 존중하고 사랑하는 힘 강아지 자몽이의 운명

4 노력할 수 있는 힘 너 때문이야!

[책소개]

책임감이 있을수록 꿈을 이룰 수 있어요!

《안녕 자두야 인성 동화 ⑫ 책임감》은 만화와 TV 애니메이션으로 익숙한 자두가 겪은 책임감에 관한 4가지 이야기로 '맡은 일을 잘 해낼 수 있는 힘', '꿈을 이룰 수 있는 힘', '동물을 존중하고 사랑하는 힘', '노력할 수 있는 힘!' 이렇게 책임감에 관한 이야기를 하고 있어요.

이 책에서는 어떻게 하면 책임감을 기를 수 있고, 오늘 할 일을 내일로 미루지 않고, 잘못돼도 남을 탓하지 않고 책임을 지며, 결국 꿈을 이룰 수 있는 힘이 책임감이라는 것을 알아 가게 됩니다.

"왜 자기가 키우던 개를 버리는 거예요?"

"어린 강아지가 귀엽다고 아무 생각 없이 강아지를 키우는 사람이
많아서 그렇단다. 사실 어린 강아지에게 마음을 뺏기지 않는 사람은
아마도 없을 거야. 그렇지?"

은방울이 생각나서 고개를 끄덕였다.

"하지만 강아지는 인형이 아니란다. 사람처럼 생명이 있지.
너희들이 집과 학교에서 교육을 받는 것처럼 강아지도 교육을
받아야 해. 대소변을 가리는 법, 식사 예절, 강아지 친구들과
친해지는 법 등을 말이야. 또 매일매일 산책도 시켜야 하지.
그래야 강아지들이 스트레스를 받지 않고 건강하게 클 수 있어."

소장님이 계속 말을 이어 갔다.

"그런데 사람들은 바쁘고 귀찮다고 교육시키는 걸 게을리하지. 결국
개가 너무 짖는다고 버리고, 대소변을 못 가린다고 버려. 강아지
때는 예뻤는데 나이가 들면서 못생겨졌다고 버리고, 자기 말을
안 듣는다고 버린단다. 산책시키기 귀찮다고 버리고, 병이 들었다고
버리지. 강아지가 그렇게 된 건 다 사람 때문인데, 사람들은 강아지
탓만 한단다."

출판사 서평

어떻게 책임감을 기를 수 있을까요?

오늘 할 일을 내일로 미루지 않아요.

잘못돼도 남을 탓하지 않아요.

책임질 수 없는 일은 하지 않아요.

마무리까지 확실하게 끝내요.

여러분은 책임감 있는 어린이인가요?

등장인물 --

줄거리 --

--

주제 --

홈멘토 엄마 질문

1 책임감이란 무엇일까요?

--

2 어떻게 책임감을 기를 수 있을까요?

--

3 내 꿈을 이루기 위한 책임감 서약서를 써 보세요!

--

4 어떠한 사람이 책임감 있는 사람일까요?

--

5 반려동물을 위한 책임감 있는 행동은 무엇일까요?

--

6 행복 아트 독서놀이를 하고 난 후 느낀 점은 무엇인가요?

--

책임감짱! 도전 책임감 서약서
폼클레이 액자 DIY

★이런 재료가 필요해요★

액자 반제품, 폼클레이, 머메이드지 1장, 보석 스티커, 글씨 스티커

★이렇게 만들어요★

① 혼합한 폼클레이를 봉지에서 꺼내서 길게 만든다.

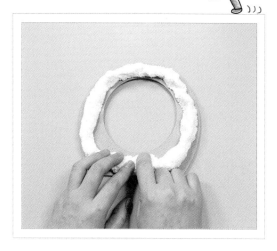

② 길게 만든 폼클레이를 액자 테두리에 붙인다.

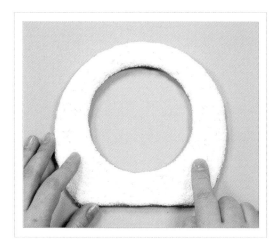

③ 폼클레이를 손가락으로 누르고 밀어 액자 테두리를 채운다.

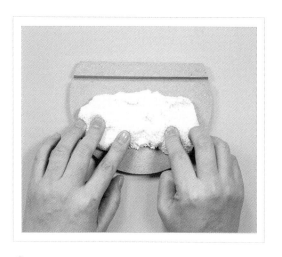

④ 액자 받침대에도 다른 색의 폼클레이를 붙인다.

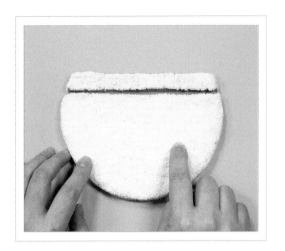

⑤ 액자 받침대에 붙인 폼클레이도 손가락으로
누르고 밀어 액자 받침대를 완성한다.

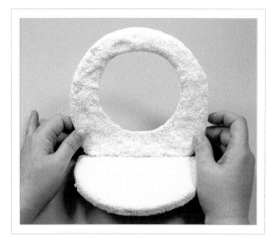

⑥ 액자의 테두리와 밤침대를 서로 끼워 세운다.

⑦ 원하는 색의 폼클레이를 손가락으로 동그랗게
만든다.

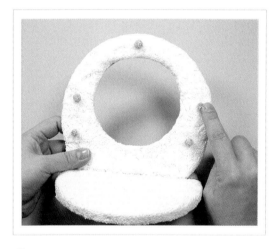

⑧ 액자 테두리에 동그랗게 만든 폼클레이 구슬을
예쁘게 장식하여 붙인다.

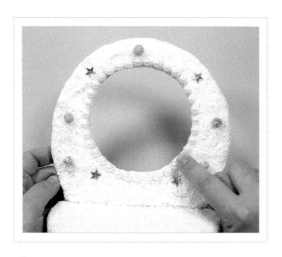

⑨ 빈 공간에 보석 스티커도 붙여 예쁘게 장식한다.

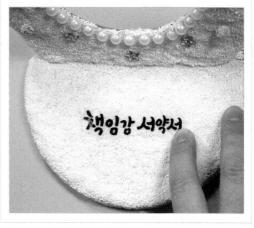

⑩ 책임감 서약서 스티커를 오려서 밑받침에 붙인다.

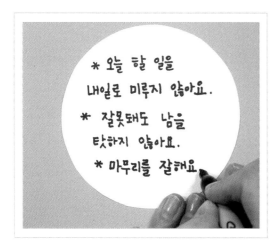

⑪ 머메이드지를 액자에 맞게 오려서 서약서를
작성한다.

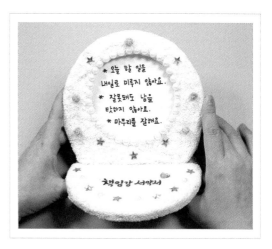

⑫ 서약서를 액자에 끼워 완성 후 본인의 책임감
서약서를 발표한다.

● 책임감짱! 각인 박수로 마무리한다.

책임감짱 박수 준비! 책임감짱!
박수 시작!
책임감짱! 책임감짱! 책임감짱! 책임감짱! 책임감
책임감짱! 책임감짱! 책임감짱! 책임감짱! 책임감
○○는 책임감짱! 와와와!

홈멘토! TIP

　아이들과 활동을 할 때 미리 재료를 준비하고, 《안녕 자두야 인성 동화 ⑫ 책임감》 책도 준비한다. 이 책은 4과로 나누어져 있으니 부분만 읽고 진행해도 되고, 4과를 다 읽고 진행해도 된다.

　작품을 만들 때 서약서는 조금 안쪽에 글씨를 써야 액자에 꼈을 때 예쁘게 글씨가 잘 보이게 된다.

　홈멘토는 책임감 서약서를 작성할 때 올바르게 책임감 서약서를 작성할 수 있도록 예를 들어 준다.

　하루 한 번 책임감 서약서를 외치며 실천하게 한다.

　행복 아트 독서놀이가 끝나면 엄마는 홈멘토가 되어 자녀와 소통하고 진심 어린 칭찬과 격려를 해 주며 '책임감' 글자를 직접 인성짱! 사인북에 써서 인성짱 사인을 5개 이내로 그날 활동을 격려하며 써 준다. 활동한 사진 기념컷을 찍어 주고 각과에 해당되는 각인 박수를 치고 안아 주며 마친다.

생각 UP!

끈기 페이퍼플라워 다알리아 DIY

쉽게 포기하는 자녀, 끈기짱으로!
안녕 자두야 인성 동화 '끈기' 탐색 GO!
끈기 있을수록 행복해지는 엄마와 놀자!

활동목표

- 도서 탐색을 통해 '끈기'가 무엇인지 알 수 있다.
- 도서 탐색 후 워크지를 작성하며 게으른 마음은 어떻게 무찌르고, 끈기 있게 어떤 일을 해냈을 때 느끼는 마음을 생각할 수 있다.
- 엄마와 함께 '끈기 페이퍼플라워 다알리아' 만들기를 하면서 끝까지 끈기 있게 완성하는 것을 배울 수 있다.

- **제목** 안녕 자두야 인성 동화 ④ 끈기
- **지은이** 이빈 원작, 윤희정 지음, 김정진 그림
- **출판사** 채우리

[차례]

1 끈기란 좋은 것을 찾아가는 과정 싫증 나도 괜찮아!

2 끈기란 게으른 마음을 무찌르는 것
 15쪽에 사는 내 친구 루키

3 끈기란 타고난 재능보다 꾸준함의 힘이 세다고 믿는 것
 비실비실 성훈이가 축구 황제가 됐다고?

4 끈기란 끝까지 해내는 것이 얼마나 멋진 일인지 깨닫는 것
 나한테 반했어

[책소개]

방법만 알면 누구나 끈기 대장이 될 수 있어요!

《안녕 자두야 인성 동화 ④ 끈기》는 만화와 TV 애니메이션으로 익숙한 자두가 겪은 끈기에 관한 4가지 이야기로 '끈기란 좋은 것을 찾아가는 과정', '끈기란 게으른 마음을 무찌르는 것', '끈기란 타고난 재능보다 꾸준함의 힘이 세다고 믿는 것', '끈기란 끝까지 해내는 것이 얼마나 멋진 일인지 깨닫는 것'에 관한 이야기를 하고 있어요.

이 책에서는 작은 목표를 세우고, 계획을 구체적으로 세우고, 끈기 시간표를 만들고 실천하여 끈기 대장이 되는 방법을 알아 가게 됩니다.

"자두야, 쉬운 책도 읽기 싫다고 팽개치면 나중에 더 어려운 책은
정말 읽기 힘들어져. 그러면 앞으로 더 어려운 공부도 할 수
없단다."

"그렇겠죠?"

언니 말에 자두는 은근 걱정이 되었어요. 이러다 정말 공부를 못하게
될까 봐요.

언니는 자두에게 책 고르는 법부터 가르쳐 주었어요.

"먼저 네가 읽고 싶은 책을 골라. 남들이 많이 읽는다고 따라 하면
흥미를 잃게 돼. 자신이 읽고 싶은 책을 즐겁게 읽다 보면 책 읽는
끈기를 기를 수 있어."

자두는 수아 언니 말에 고개를 끄덕였어요. 먼저 자두가 읽고 싶은
책을 몇 권만 골라 집으로 돌아왔지요. 그리고 책이 읽기 싫어질
때마다 루키를 떠올렸어요.

자두는 새 친구를 만나는 설레는 마음으로 책을 펼쳤어요. 그리고
책을 읽다가 포기하면 자꾸만 책 속 친구들이 서운해하는 것 같아
끝까지 읽게 되었어요.

57

방법만 알면 누구나 끈기 대장이
될 수 있어요!

첫째! 작은 목표를 세워요.

둘째! 계획을 구체적으로 세워요.

셋째! 끈기 시간표를 만들어요.

넷째! 나에게 선물을 줘요.

무슨 말인지 잘 모르겠다고요? 그렇다면 자두가 어떻게
끈기 대장으로 다시 태어났는지 동화를 읽어 보세요.
성취감을 주는 끈기의 매력에 빠지면
쉽게 빠져나오지 못할 거예요!

등장인물 ..

줄거리 ..

..

주제 ..

홈멘토 엄마 질문

1 끈기란 무엇일까요?

..

2 게으른 마음을 어떻게 무찌를 수 있을까요?

..

3 본인이 꾸준히 해 보고 싶은 것은 어떤 것이 있을까요?

..

4 본인이 끈기 있게 하지 못한 일들은 어떠한 것이 있을까요?

..

5 일을 끝까지 해낼 때 어떤 마음을 느낄까요?

..

6 행복 아트 독서놀이를 하고 난 후 느낀 점은 무엇인가요?

..

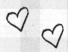

홈멘토
엄마와 놀자 DIY

끈기짱! 도전 끈기 페이퍼플라워 다알리아 DIY

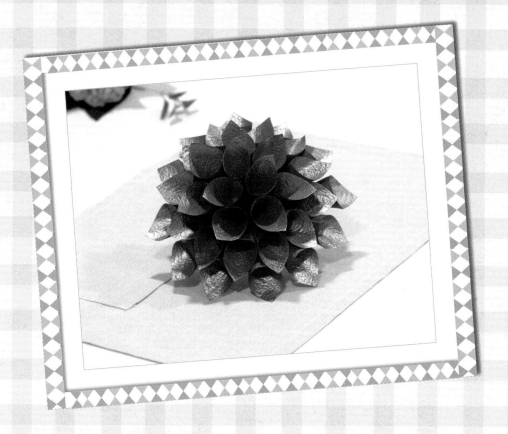

★이런 재료가 필요해요★

펄 구김지, 두꺼운 도화지, 양면테이프, 가위, 글루건

★이렇게 만들어요★

① 두꺼운 도화지에 지름 10cm의 원을 그린다.

② 그린 원을 오려 원형판을 만든다.

③ 펄 구김지를 준비하여 가로 5.5cm, 세로 5.5cm의 정사각형으로 잘라 38개를 준비한다.

④ 구김지의 색이 진한 쪽을 밖으로 하여 연한 쪽 맨 끝을 양면테이프로 붙여 고깔 모양으로 만든다.

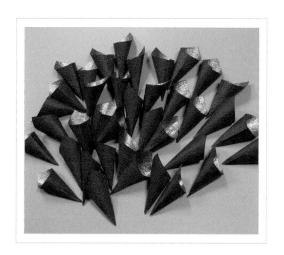

⑤ 계속 ④번 과정을 반복하여 잘라 놓은
펄 구김지 38개를 고깔 모양으로 만든다.

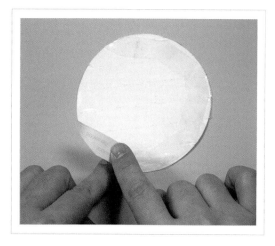

⑥ 원형판에 양면테이프를 전체적으로 붙인다.

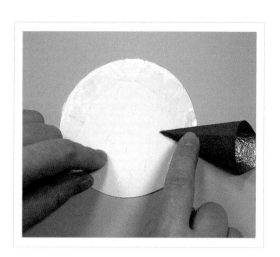

⑦ 두꺼운 원형판 끝에서 2cm 되는 지점에 고깔의
뾰족한 부분을 사진처럼 붙인다.

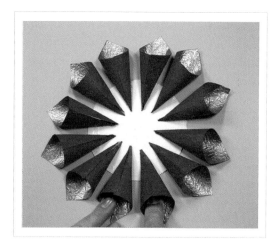

⑧ ⑦번 과정과 같은 방식으로 12개를 빙 둘러 가며
붙인다.

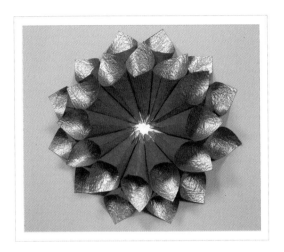

⑨ 그다음 1cm 안으로 들어간 곳의 첫 번째 칸에서 붙인 고깔의 골과 골 사이에 고깔이 놓이도록 12개를 빙 둘러 가며 붙인다.

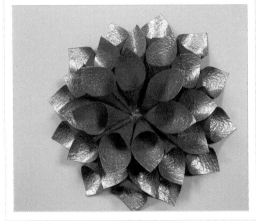

⑩ 그다음 2cm 안으로 들어간 곳의 두 번째 칸에서 붙인 고깔의 골과 골 사이에 고깔이 놓이도록 하여 7개를 빙둘러 가며 붙인다.

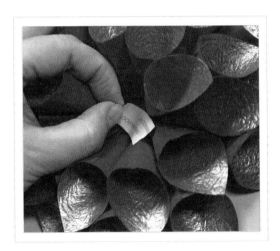

⑪ 접착 부분이 적어지면 양면테이프를 안에 다시 붙이고 다음 나머지 공간에 글루건(양면테이프)을 쏘아서 빙 둘러 가며 남은 펄 구김지를 붙여서 완성한다.

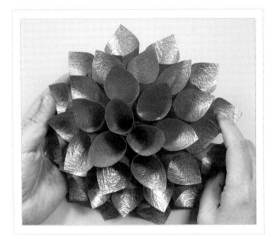

⑫ 계속 똑같은 패턴으로 작품을 만들지만 끈기 있게 하면 아주 멋진 작품이 완성될 수 있다는 것을 깨닫고 어떤 일을 끈기 있게 하고 싶은지 꽃을 보며 발표한다.

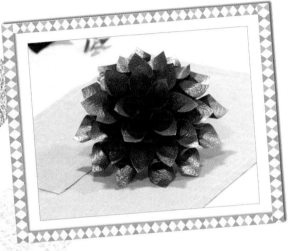

•끈기짱! 각인 박수로 마무리한다.

끈기짱 박수 준비! 끈기짱!
박수 시작!
끈기짱! 끈기짱! 끈기짱! 끈기짱! 끈기짱!
끈기짱! 끈기짱! 끈기짱! 끈기짱! 끈기짱!
OO는 끈기짱! 와와와!

홈멘토! TIP

아이들과 활동을 할 때 미리 재료를 준비하고, 《안녕 자두야 인성 동화 ④ 끈기》 책도 준비한다. 이 책은 4과로 나누어져 있으니 부분만 읽고 진행해도 되고, 4과를 다 읽고 진행해도 된다.

다알리아 꽃을 만들 때 종이 재단을 만드는 법에 설명되어 있는 것보다 2배 크게 해서 만들면 빅플라워가 되는데 만든 후 엄마랑 벽면에 장식하면 아주 멋진 인테리어 소품이 된다.

양면테이프는 가장 단단한 것을 사용하면 좋고 홈멘토와 함께할 때는 홈멘토가 글루건을 쏘아 주고 자녀가 붙이게 하면 안전하다.

행복 아트 독서놀이가 끝나면 엄마는 홈멘토가 되어 자녀와 소통하고 진심 어린 칭찬과 격려를 해 주며 '끈기' 글자를 직접 인성짱! 사인북에 써서 인성짱 사인을 5개 이내로 그날 활동을 격려하며 써 준다. 활동한 사진 기념컷을 찍어 주고 각과에 해당되는 각인 박수를 치고 안아 주며 마친다.

생각 UP

감사 폼클레이 나무 DIY

불평하는 자녀, 감사짱으로!
안녕 자두야 인성 동화 '감사' 탐색 GO!
감사할수록 행복해지는 엄마와 놀자!

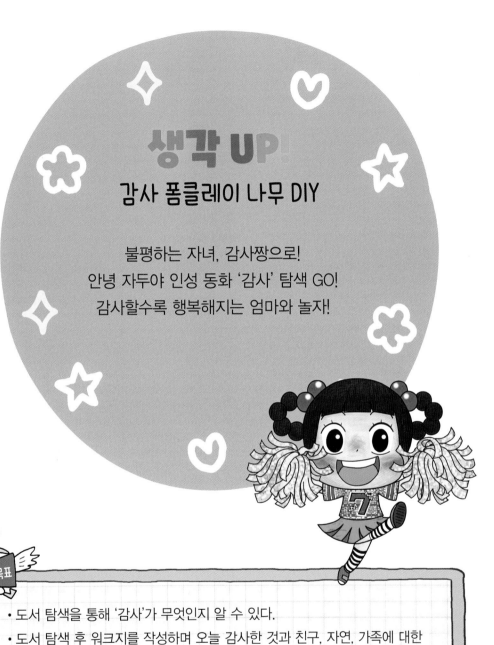

활동목표

- 도서 탐색을 통해 '감사'가 무엇인지 알 수 있다.
- 도서 탐색 후 워크지를 작성하며 오늘 감사한 것과 친구, 자연, 가족에 대한 감사를 생각할 수 있다.
- 엄마와 함께 '감사 폼클레이 나무'를 만들며 감사할수록 행복해지는 것을 배울 수 있다.

- **제목** 안녕 자두야 인성 동화 ⑰ 감사
- **지은이** 이빈 원작, 최형미 지음, 지영이 그림
- **출판사** 채우리

[차례]

1 감사는 작은 것부터!

2 감사 습관이 불러온 기적!

3 당연한 것들도 사실은 감사한 것

4 감사는 행복으로 가는 첫걸음이다

[책소개]

감사할수록 행복한 일이 많이 생겨요!

《안녕 자두야 인성 동화 ⑰ 감사》는 만화와 TV 애니메이션으로 익숙한 자두가 겪은 감사에 관한 4가지 이야기로 '감사는 작은 것부터!', '감사 습관이 불러온 기적!', '당연한 것들도 사실은 감사한 것', '감사는 행복으로 가는 첫걸음이다'에 관한 이야기를 하고 있어요.

이 책에서는 우리가 항상 친구들과 만나고, 놀고, 함께 밥을 먹는 평범한 일상이 사실은 감사할 일이란 것을 알아 가게 됩니다.

"헉, 최미미! 선생님 같은 말투 뭐냐?"

자두는 미미가 연기를 한다고 생각했어요. 그래서 미미가 연기하는 이유가 무엇인지 찾아내려고 열심히 머리를 굴려 보았지요.

혹시 동네에서 어른들께 칭찬을 많이 받으면 어린이날 선물을 받는 대회라도 있는 걸까요? 아니면 담임 선생님이 커다란 선물을 준다고 한 걸까요? 대체 미미는 왜 저러는 걸까요?

"나, 선생님 같아? 와! 진짜 감사한 일이다. 내 말투가 선생님처럼 멋지다니. 고마워, 언니. 오늘 감사 일기에 써야지. 언니가 나한테 선생님처럼 멋진 말투를 쓴다고 칭찬했다고. 감사는 기적을 불러온다더니. 그 말이 정말인가 봐. 언니가 나한테 칭찬을 다 하다니!"

미미의 눈에서 행복 레이저가 뿜어져 나왔어요.

"뭐라고? 내가 널 칭찬했다고?"

출판사 서평

감사할 게 그리 많다고?!

코로나19 바이러스 때문에
알게 된 것이 있어요.
친구들과 만나고, 놀고,
함께 밥을 먹는 평범한 일상이
사실은 감사할 일이란 것을요.
이제부터 감사와 고마움을 찾아볼까요?

등장인물 --

줄거리 --

--

주제 --

홈멘토 엄마 질문

1 감사란 무엇일까요?

--

2 나의 감사 6가지 리스트를 적어 보세요.

--

3 어떤 친구에게 어떠한 감사를 할 수 있을까요?

--

4 자연에게 어떠한 감사를 할 수 있을까요?

--

5 가족에게 어떠한 감사를 할 수 있을까요?

--

6 행복 아트 독서놀이를 하고 난 후 느낀 점은 무엇인가요?

--

감사짱! 도전 감사 폼클레이 나무 **DIY**

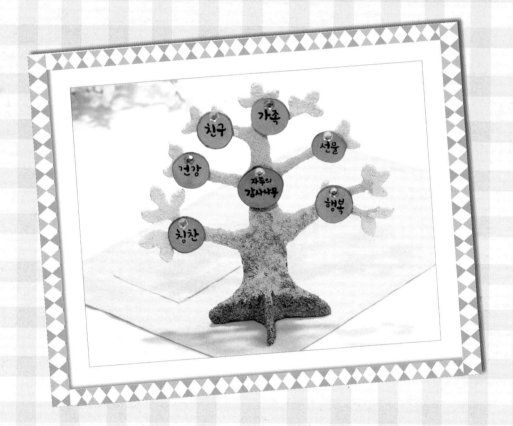

★이런 재료가 필요해요★

나무 반제품, 폼클레이, 나무칩 , 보석 스티커, 글씨 스티커

★이렇게 만들어요★

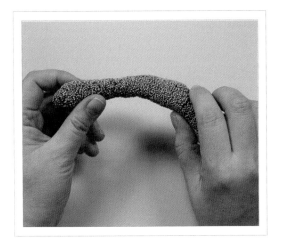

① 준비한 폼클레이 3개 중 가장 색이 진한
폼클레이를 돌돌 말아서 나무 반제품 아래에
붙인다.

② 나무에 붙인 것을 손가락으로 밀어 골고루 면을
채운다.

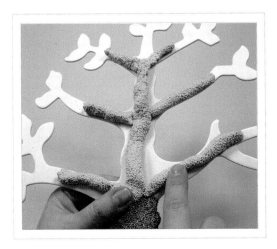

③ 그 다음으로 진한 중간 색 폼클레이를 돌돌 말아서
나뭇가지에 붙인다.

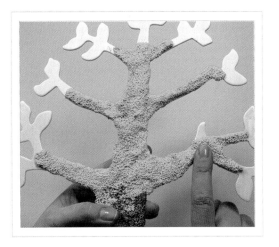

④ 나뭇가지에 붙인 폼클레이를 손가락으로 밀어
골고루 면을 채운다.

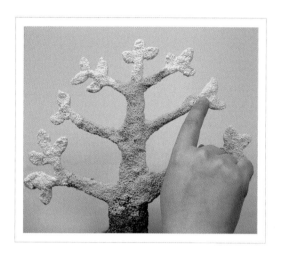

⑤ 맨 끝 가지에는 연한 색 폼클레이를 사용하여 붙이고 손가락으로 밀어 면을 채운다.

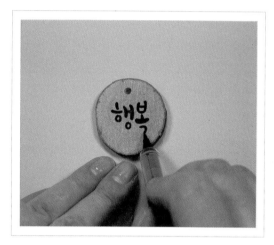

⑥ 동그란 나무칩에 본인의 감사 리스트 중 제목 단어만 쓴다.

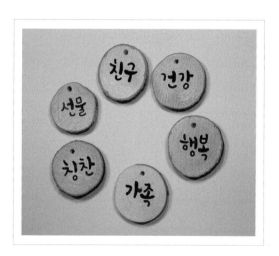

⑦ 동그란 나무칩 6개에 감사 단어를 써서 감사 열매를 완성한다.

⑧ 감사 나무 글씨 스티커를 가위로 오린 후 나무칩에 붙인다.

⑨ 푯말에 OO의 감사 나무라고 이름을 쓴다.

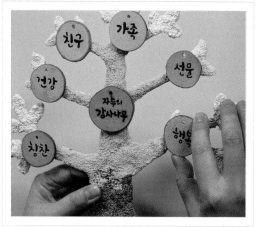

⑩ 감사 나무 푯말 뒷면에 목공풀을 바르고 나무 가운데 붙이고 나무 열매 6개도 다 붙인다.

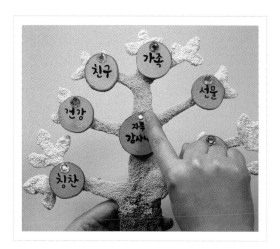

⑪ 보석 스티커로 나무를 꾸며 준다.

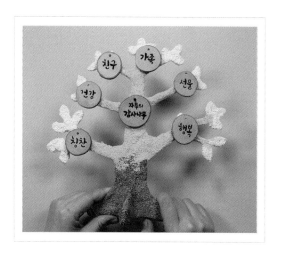

⑫ 감사 나무에 달려 있는 감사 열매를 보면서 본인의 감사 나무를 발표한다.

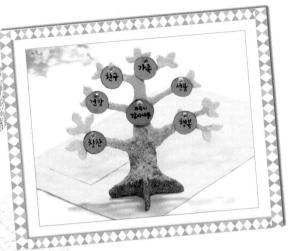

•감사짱! 각인 박수로 마무리한다.

감사짱 박수 준비! 감사짱!
박수 시작!
감사짱! 감사짱! 감사짱! 감사짱! 감사짱!
감사짱! 감사짱! 감사짱! 감사짱! 감사짱!
OO는 감사짱! 와와와!

홈멘토! TIP

아이들과 활동을 할 때 미리 재료를 준비하고, 《안녕 자두야 인성 동화 ⑰ 감사》 책도 준비한다. 이 책은 4과로 나누어져 있으니 부분만 읽고 진행해도 되고, 4과를 다 읽고 진행해도 된다.

폼클레이를 사용할 때 굳기 전에 동그란 감사 나무를 쓴 패를 붙이면 잘 붙는데 다 굳고 난 뒤 열매를 붙일 때에는 풀을 뒷면에 발라 붙이면 잘 붙는다. 아니면 단단한 양면테이프를 사용하여 붙인다.

감사 나무는 그대로 사용하고 열매의 감사 내용만 바꾸면 한 달이나 1년 감사 나무로 사용할 수 있다.

행복 아트 독서놀이가 끝나면 엄마는 홈멘토가 되어 자녀와 소통하고 진심 어린 칭찬과 격려를 해 주며 '감사' 글자를 직접 인성짱! 사인북에 써서 인성짱 사인을 5개 이내로 그날 활동을 격려하며 써 준다. 활동한 사진 기념컷을 찍어 주고 각과에 해당되는 각인 박수를 치고 안아 주며 마친다.

마음 UP!
감정 표현 풍선 아트 DIY

감정 표현이 서투른 자녀, 감정 표현짱으로!
안녕 자두야 인성 동화 '감정 표현' 탐색 GO!
감정 표현을 잘할수록 행복해지는 엄마와 놀자!

활동목표

- 도서 탐색을 통해 '감정 표현'을 어떻게 하는지 알 수 있다.
- 도서 탐색 후 워크지를 작성하며 화, 우울, 부끄러움, 질투의 감정 표현에 대해 생각하고 어떻게 대처할지 생각할 수 있다.
- 엄마와 함께 '감정 풍선 아트'를 만들며 본인의 부정 감정을 잘 표현하고 긍정적으로 전환할 때 행복해지는 것을 배울 수 있다.

- **제목** 안녕 자두야 인성 동화 ⑱ 감정 표현
- **지은이** 이빈 원작, 왕수정 지음, 지영이 그림
- **출판사** 채우리

[차례]

[책소개]

얼굴은 감정을 비추는 거울이에요!

《안녕 자두야 인성 동화 ⑱ 감정 표현》은 만화와 TV 애니메이션으로 익숙한 자두가 겪은 감정 표현에 관한 4가지 이야기로 '화에 대한 감정', '우울한 감정', '부끄러운 감정', '질투 나는 감정'에 관한 이야기를 하고 있어요.

이 책에서는 감정을 잘 표현하지 못해 병이 생긴 사람들도 있으니 건강하려면 본인의 감정 표현을 잘하여 부정 감정은 버리고, 긍정 감정으로 전환해야 한다는 것을 알아 가게 됩니다.

자두가 태평하게 말했어요. 나는 더는 참을 수가 없었어요.

"뚱뚱해서 애들을 잘 넘어뜨리는 거라며? 그러면서 어떻게
빵 만들어 달라는 말을 해?"

"어? 너, 어제 내가 한 말 때문에 화난 거야?"

아무렇지 않아 하는 자두 때문에 내 안의 킹콩이 점점 더 사나워지고
있었어요.

"그래, 화났다! 뚱뚱해서 맨날 책상이 삐져 나가고, 딸기를 일부러
넘어뜨렸다고! 됐냐!"

나는 화를 참지 못하고 결국 킹콩으로 변하고 말았어요. 그래서
자두를 꿀꺽 삼키고, 다른 아이들에게 돌진했어요.

"이게 다 너희들 때문이야. 나를 놀리고 속이면서, 내 마음은 하나도
모르는 너희들 때문이야!"

천둥같이 커다란 소리에 아이들도 깜짝 놀랐나 봐요. 모두들 입을
다물고 조용해졌어요.

내 말에 얼굴이 하얗게 질린 자두가 더듬거리며 말했어요.

77

얼굴은 감정을 비추는 거울이에요!

화가 나면 붉으락푸르락하고
놀라면 백지장처럼 하얗게 변하죠.
감정을 잘 표현하지 못해
병이 생긴 사람들도 있답니다.

등장인물 ·---

줄거리 ·---

·---

주제 ·---

홈멘토 엄마 질문

1 감정 표현에는 어떤 것이 있을까요?

·---

2 어떨 때 화가 나는 마음을 느끼나요?

·---

3 어떨 때 우울한 마음을 느끼나요?

·---

4 부끄러운 마음을 당당하게 만드는 방법은 무엇일까요?

·---

5 질투 날 때 어떻게 하는 것이 좋을까요?

·---

6 행복 아트 독서놀이를 하고 난 후 느낀 점은 무엇인가요?

·---

홈멘토
엄마와 놀자 DIY

감정 표현짱! 도전 감정 표현 풍선 아트 **DIY**

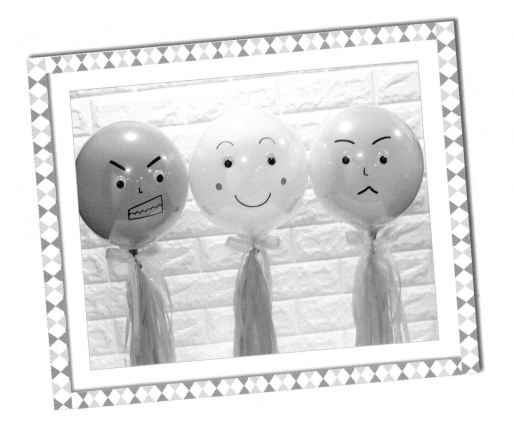

★이런 재료가 필요해요★

12인치 풍선, 25인치 PVC풍선, 풍선 컵 스틱 세트, 눈알 스티커, 종이 테슬 장식 세트, 손펌프

★이렇게 만들어요★

① 스틱에 12인치 풍선을 끼운다.

② 그 위에 다시 PVC풍선을 끼운다.

③ 끼운 풍선의 주입구에 손펌프를 끼워서 공기를 넣는다.

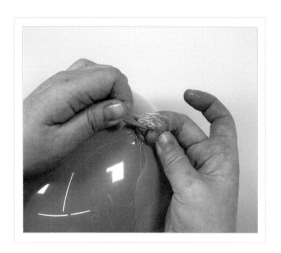

④ 완성된 풍선의 주입구를 한꺼번에 잘 묶는다.

⑤ ❶~❹번 과정과 같은 방식으로 풍선 2개를 더 만든다.

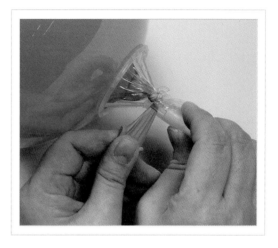

⑥ 묶은 풍선을 풍선 컵에 끼운다.

⑦ 풍선 컵에 스틱을 끼운다.

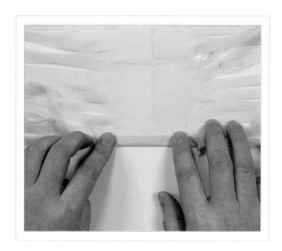

⑧ 종이 테슬을 펼친 후 끝에서부터 돌돌 말듯 접은 후 가운데를 반으로 접는다.

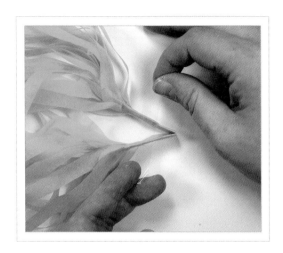

⑨ 반으로 접은 쪽 위쪽을 스카치테이프로 한꺼번에 묶는다.

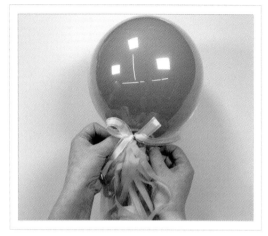

⑩ 묶은 것을 스틱 위에 고정시켜 장식한다.

⑪ 만든 풍선에 눈알 스티커를 붙이고, 각각 부정 표정과 긍정 표정을 앞뒤로 그린다.

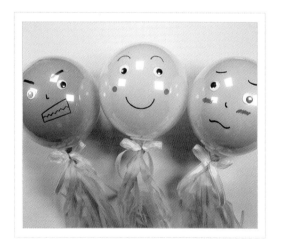

⑫ 만든 감정 풍선을 보여 주며 부정 감정과 긍정 감정에 대한 발표를 한다.

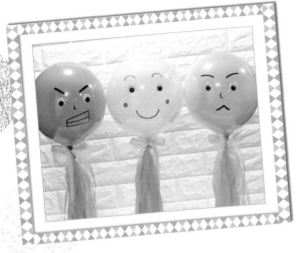

•감정 표현짱! 각인 박수로 마무리한다.

감정 표현짱 박수 준비! 표현짱!
박수 시작!
표현짱! 표현짱! 표현짱! 표현짱! 표현짱!
표현짱! 표현짱! 표현짱! 표현짱! 표현짱!
OO는 표현짱! 와와와!

홈멘토! TIP

아이들과 활동을 할 때 미리 재료를 준비하고, 《안녕 자두야 인성 동화 ⑱ 감정 표현》 책도 준비한다. 이 책은 4과로 나누어져 있으니 부분만 읽고 진행해도 되고, 4과를 다 읽고 진행해도 된다.

만든 풍선은 겉면이 PVC풍선이라 마커로 표정을 그리면 마커 지우개로 지우고, 다른 표정을 사용할 수 있으므로 한 개의 풍선만 만들어 감정 표현을 하는 데 사용해도 된다.

감정 표현 풍선에 가는 스틱을 꽂으면 끝에 막대사탕을 끼울 수 있고, 지속력이 좋으므로 감정 표현 활동을 마친 후 선물로 사용하면 좋다.

행복 아트 독서놀이가 끝나면 엄마는 홈멘토가 되어 자녀와 소통하고 진심 어린 칭찬과 격려를 해 주며 '감정 표현' 글자를 직접 인성짱! 사인북에 써서 인성짱 사인을 5개 이내로 그날 활동을 격려하며 써 준다. 활동한 사진 기념컷을 찍어 주고 각과에 해당되는 각인 박수를 치고 안아 주며 마친다.

마음 UP!

용기 폼클레이 사다리 DIY

두려움이 많은 자녀, 용기짱으로!
안녕 자두야 인성 동화 '용기' 탐색 GO!
용기를 가질수록 행복해지는 엄마와 놀자!

- 도서 탐색을 통해 '용기'가 무엇인지 알 수 있다.
- 도서 탐색 후 워크지를 작성하며 본인이 도전하고 싶은 것, 재도전 하고 싶은 것, 용기 있는 행동에 대해 생각할 수 있다.
- 엄마와 함께 '용기 폼클레이 사다리'를 만들며, 도전하고 싶은 것에 용기를 내는 것을 배울 수 있다.

• **제목** 안녕 자두야 인성 동화 ⑧ 용기
• **지은이** 이빈 원작, 이금희 지음, 지영이 그림
• **출판사** 채우리

[차례]

1. 새롭거나 어려운 상황에서도 도전하는 용기

 나는 왜 안 돼?

2. 실패하더라도 다시 시도할 수 있는 용기

 달려라, 자전거!

3. 잘못을 인정할 줄 아는 용기 백화점 대소동

4. 올바르다고 생각하는 대로 행동하는 용기

 운동장 민주주의

[책소개]

용기는 무엇이든지 할 수 있다는 자신감이에요!

《안녕 자두야 인성 동화 ⑧ 용기》는 만화와 TV 애니메이션으로 익숙한 자두가 겪은 용기에 관한 4가지 이야기로 '새롭거나 어려운 상황에서도 도전하는 용기', '실패하더라도 다시 시도할 수 있는 용기', '잘못을 인정할 줄 아는 용기', '올바르다고 생각하는 대로 행동하는 용기'에 관한 이야기를 하고 있어요.

이 책에서는 우리는 매순간 용기를 필요로 하고, 친구들 앞에서 발표를 해야 할 때도 그렇고, 사소한 순간 두려움을 떨치고 앞으로 나아가는 사람이 바로 영웅이란 사실을 알아 가게 됩니다.

　　방송반 선생님은 윗몸을 숙이고 자두와 눈을 맞추었어요.
속마음까지 모조리 들여다보는 듯한 눈빛 때문에 자두는
불편해졌어요. 눈알만 이리저리 굴렸지요. 한시라도 빨리 자리에서
벗어나고 싶었어요. 그렇지만 선생님은 자두를 놓아줄 마음이 조금도
없는 것 같았어요. 자두의 두 눈을 들여다보면서 말을 이었거든요.

　　"시도해 보지도 않고 미리부터 포기할 필요는 없단다. 결과는
아무도 모르는데, 왜 해 보지도 않고 안 될 거라고만 생각하니?
일단 한번 부딪혀 보는 거야. 만약 결과가 안 좋더라도
그건 또 그것대로 좋은 경험이란다."

　　"정말 그럴까요?"

　　자두가 떠듬떠듬 물었어요.

　　"물론이지. 선생님들은 원래 거짓말을 못하는 사람들이거든. 믿어도
좋아."

　　방송반 선생님이 한쪽 눈을 찡긋하면서 대답했어요.

용기는 무엇이든지 할 수 있다는 자신감이에요!

우리는 매순간 용기를 필요로 해요.
친구들 앞에서 발표를 해야 할 때도 그렇고
낯선 것과 처음으로 마주할 때도 그렇지요.
하지만 기억하세요. 이런 사소한 순간
두려움을 떨치고 앞으로 나아가는 사람이
바로 영웅이란 사실을요!

등장인물 ..

줄거리 ..

..

주제 ..

홈멘토 엄마 질문

1 용기란 무엇일까요?

..

2 본인이 용기를 내 도전하고 싶은 것은 무엇이 있을까요?

..

3 실패했던 것 중에 다시 시도하고 싶은 것은 무엇일까요?

..

4 내가 잘못했을 때 인정하는 용기 있는 행동은 무엇일까요?

..

5 내가 생각한 것을 올바르다고 생각하는 용기 있는 행동은 무엇일까요?

..

6 행복 아트 독서놀이를 하고 난 후 느낀 점은 무엇인가요?

..

용기짱! 도전 용기 폼클레이 사다리 DIY

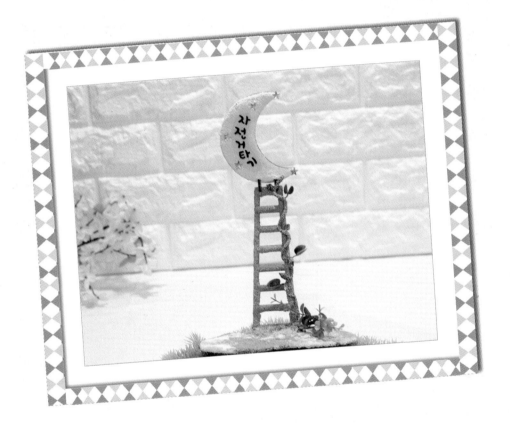

★이런 재료가 필요해요★

나무 사다리 반제품, 폼클레이, 붓펜, 메모지, 보석 스티커

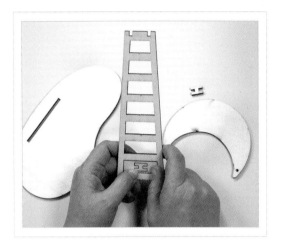

① 원하는 나무 사다리 반제품을 준비한다.

② 초록색과 노란색 폼클레이를 혼합하여 마블 형태로 만들어 밑받침에 붙인다.

③ 받침대 위에 붙인 폼클레이를 손가락으로 밀어 면을 채운다.

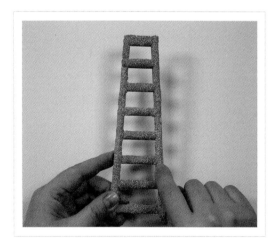

④ 사다리에 주황색 폼클레이를 붙여서 전체를 채운다.

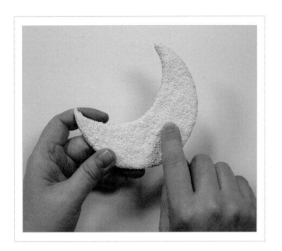

⑤ 초승달 모양에 노란색 폼클레이를 붙여서
손가락으로 밀어 채운다.

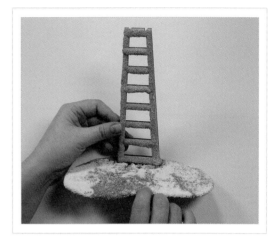

⑥ 사다리를 받침대에 끼운다.

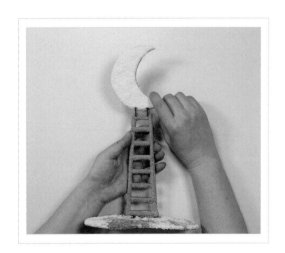

⑦ 초승달 모양을 사다리에 끼워 조립한다.

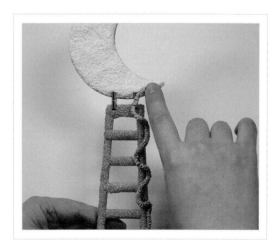

⑧ 초록색 폼클레이를 가늘고 길게 만들어서 사다리
한쪽에 줄기 같이 붙여 장식한다.

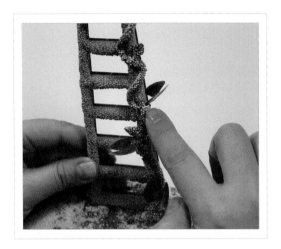

⑨ 용기가 자란다는 마음으로 초록색 폼클레이로 물방울 모양을 만들어 살짝 눌러서 잎사귀 모양을 완성 후 줄기에 붙인다.

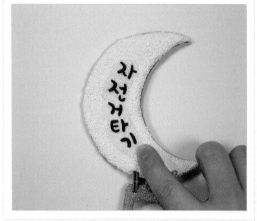

⑩ 종이나 투명 스티커에 용기 내고 싶은 것을 적어 예쁘게 오려 초승달에 붙인다.

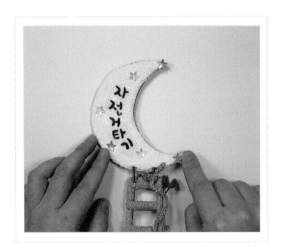

⑪ 초승달 부분을 보석 스티커로 예쁘게 장식한다.

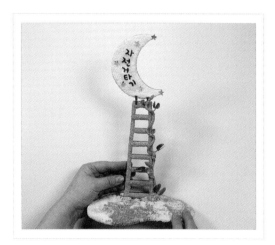

⑫ 폼클레이 사다리에 쓴 용기내고 싶은 것을 발표하고 서로 응원한다.

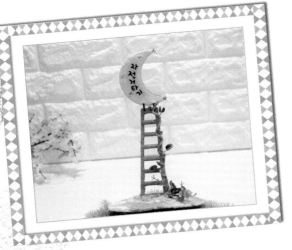

•용기짱! 각인 박수로 마무리한다.

용기짱 박수 준비! 용기짱!
박수 시작!
용기짱! 용기짱! 용기짱! 용기짱! 용기짱!
용기짱! 용기짱! 용기짱! 용기짱! 용기짱!
○○는 용기짱! 와와와!

홈멘토! TIP

아이들과 활동을 할 때 미리 재료를 준비하고, 《안녕 자두야 인성 동화 ⑧ 용기》 책도 준비한다. 이 책은 4과로 나누어져 있으니 부분만 읽고 진행해도 되고, 4과를 다 읽고 진행해도 된다.

폼클레이를 마블 형태로 만들 때 너무 여러 번 반복하여 섞으면 마블 형태가 안 되고 색이 혼합되므로, 3~4회 정도만 섞어서 만드는 것이 좋다.

조화 잎사귀가 없으면 폼클레이를 물방울 모양으로 만들어 납작하게 해서 장식하고, 보석 스티커를 사용할 때는 가위로 잘라서 사용하면 좋다. 용기 내고 싶은 것을 실천했으면, 다시 새로운 것을 써서 붙여 정기적인 실천을 한다.

행복 아트 독서놀이가 끝나면 엄마는 홈멘토가 되어 자녀와 소통하고 진심 어린 칭찬과 격려를 해 주며 '용기' 글자를 직접 인성짱! 사인북에 써서 인성짱 사인을 5개 이내로 그날 활동을 격려하며 써 준다. 활동한 사진 기념컷을 찍어 주고 각과에 해당되는 각인 박수를 치고 안아 주며 마친다.

마음 UP!

자신감 스티커 아트 목걸이 DIY

'난 못해!' 하는 자녀, 자신감짱으로!
안녕 자두야 인성 동화 '자신감' 탐색 GO!
자신감을 가질수록 행복해지는 엄마와 놀자!

활동목표

- 도서 탐색을 통해 '자신감'이 무엇인지 알 수 있다.
- 도서 탐색 후 워크지를 작성하며 친구, 공부, 발표, 외모에 대한 자신감을
 가질 수 있는 것을 생각할 수 있다.
- 엄마와 함께 '자신감 스티커 아트 목걸이'를 만들며 본인이 하고자 하는 것에
 자신감을 가질 수 있는 것을 배울 수 있다.

- **제목** 안녕 자두야 인성 동화 ② 자신감
- **지은이** 이빈 원작, 윤희정 지음, 김정진 그림
- **출판사** 채우리

[차례]

1 친구를 잘 사귈 수 있는 자신감 안녕, 미노야!

2 공부를 잘할 수 있는 자신감 딱지 왕, 공부 왕이 되다

3 발표를 잘할 수 있는 자신감 '용감한 나'야 나와라, 뚝딱!

4 외모에 대한 자신감 세상에 하나뿐인 '자두' 꽃 '요정' 꽃

[책소개]

자신감은 나 자신을 믿고 사랑하는 거예요.

《안녕 자두야 인성 동화 ② 자신감》은 만화와 TV 애니메이션으로 익숙한 자두가 겪은 자신감에 관한 4가지 이야기로 '친구를 잘 사귈 수 있는 자신감', '공부를 잘할 수 있는 자신감', '발표를 잘할 수 있는 자신감', '외모에 대한 자신감'에 대해 이야기 하고 있어요.

이 책에서는 내가 할 수 있다고 믿을 때, 정말로 할 수 있는 힘이 생기고, 내가 당당해질 때, 주변 사람들도 비로소 나를 인정해 준다는 것을 알게 됩니다.

자두는 다시 시간을 정해 놓고 공부를 했어요. 조금씩 아는 게 늘어나니 수학 시간도 재미있었어요. 어떤 날은 창피함을 무릅쓰고 선생님께 손을 들어서 질문도 했어요.

마침내 선생님이 기말고사 시험지 채점한 것을 나눠 주시는 날이 왔어요.

"자두가 요즘 학습 태도가 좋더니 성적이 많이 올랐구나."

애들이 선생님 말씀에 수군대기 시작했어요.

"자두가 만점 받았나 봐."

자두는 떨리는 가슴으로 시험지를 보았어요. 시험지에 빨간 펜으로 커다랗게 쓰인 점수는 바로 80점! 애들은 자두 점수를 보고 피식 웃었지만, 자두는 기뻐서 견딜 수가 없었어요.

"우아, 목표에 도달했어! 도달했다고!"

그날 밤, 자두는 엄마를 기다릴 수 없어 엄마가 일하는 곳으로 달려갔어요. 엄마가 나오자마자 시험지를 흔들며 자랑했지요.

자신감은 나 자신을 믿고 사랑하는 거예요!

세상 사람들이 "쟤는 할 수 없을 거야."라고 말할 때,

"아니야, 나는 할 수 있어!"라고

스스로를 격려하고 응원해 주세요.

기적은 바로 그 순간에 일어나요.

내가 할 수 있다고 믿을 때,

정말로 할 수 있는 힘이 생기고

내가 당당해질 때, 주변 사람들도 비로소

나를 인정해 준답니다.

등장인물

줄거리

주제

홈멘토 엄마 질문

1 자신감이란 무엇일까요?

2 어떻게 하면 친구를 잘 사귈 수 있는 자신감이 생길 수 있을까요?

3 어떻게 하면 공부를 잘할 수 있는 자신감이 생길 수 있을까요?

4 어떻게 하면 발표에 대한 자신감이 생길 수 있을까요?

5 어떻게 하면 외모에 대한 자신감을 가질 수 있을까요?

6 행복 아트 독서놀이를 하고 난 후 느낀 점은 무엇인가요?

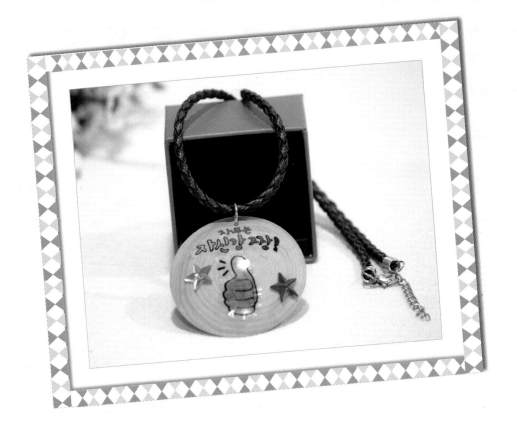

자신감짱! 도전 자신감 스티커 아트 목걸이 DIY

★이런 재료가 필요해요★

나무 메달 반제품＆오링 , 목걸이 줄, 이미지 스티커, 보석 스티커, 네임펜

★이렇게 만들어요★

① 원하는 목걸이 반제품을 준비한다.

② 원하는 색의 네임펜으로 스티커 반제품에 있는 그림을 색칠한다.

③ 자신감짱! 글씨도 예쁘게 색칠한다.

④ 색칠한 이미지 스티커를 오린다.

⑤ 오린 이미지를 목걸이 메달에 붙인다.

⑥ '자신감짱!' 글씨도 테두리를 조금 남기고 오린다.

⑦ 목걸이 메달에 '자신감짱' 글씨 스티커도 붙인다.

⑧ '자신감짱!' 글씨 위에 본인의 이름을 적는다.

⑨ 목걸이에 보석 스티커를 붙여서 예쁘게 장식한다.

⑩ 메달 뒷면에는 자신감 있게 하고 싶은 것을 적고 꾸민다.

⑪ 메달에 오링을 걸어 메달을 끼운다.

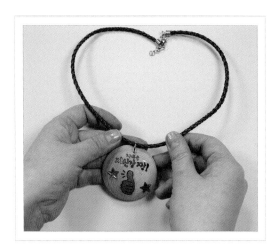

⑫ 본인이 만든 자신감 스티커 아트 목걸이를 걸고, 자신감 있게 하고 싶은 것을 발표하며 자신감을 키운다.

•자신감짱! 각인 박수로 마무리한다.

자신감짱 박수 준비! 자신감짱!
박수 시작!
자신감짱! 자신감짱! 자신감짱! 자신감짱! 자신감
자신감짱! 자신감짱! 자신감짱! 자신감짱! 자신감
○○는 자신감짱! 와와와!

아이들과 활동을 할 때 미리 재료를 준비하고, 《안녕 자두야 인성 동화 ② 자신감》 책도 준비한다. 이 책은 4과로 나누어져 있으니 부분만 읽고 진행해도 되고, 4과를 다 읽고 진행해도 된다.

스티커 이미지를 붙일 때는 목걸이 메달 구멍이 옆으로 되어 있는지, 위를 향해 있는지 꼭 확인하여 스티커를 붙인다.

스티커를 떼어낼 때는 시침핀로 살짝 들어 떼면 종이에서 잘 떼어진다.

행복 아트 독서놀이가 끝나면 엄마는 홈멘토가 되어 자녀와 소통하고 진심 어린 칭찬과 격려를 해 주며 '자신감' 글자를 직접 인성짱! 사인북에 써서 인성짱 사인을 5개 이내로 그날 활동을 격려하며 써 준다. 활동한 사진 기념컷을 찍어 주고 각과에 해당되는 각인 박수를 치고 안아 주며 마친다.

마음 UP!

협동 냅킨 아트 악기 DIY

'나 혼자 놀 거야!' 하는 자녀, 협동짱으로!
안녕 자두야 인성 동화 '협동' 탐색 GO!
협동할수록 행복해지는 엄마와 놀자!

활동목표

- 도서 탐색을 통해 '협동'이 무엇인지 알 수 있다.
- 도서 탐색 후 워크지를 작성하며 어떤 일을 혼자 하는 것보다 가족, 친구, 이웃과 힘을 모을 때 더 잘할 수 있다는 것을 생각할 수 있다.
- 엄마와 함께 '협동 냅킨 아트 악기'를 만들며 함께 노래에 맞추어 리듬 연주도 하고, 힘을 모으면 못할 일이 없다는 것을 배울 수 있다.

- **제목** 안녕 자두야 인성 동화 ⑮ 협동
- **지은이** 이빈 원작, 홍민정 지음, 지영이 그림
- **출판사** 채우리

[차례]

1 협동 작전: 부족한 부분은 함께 채워 나가요.
 엉망진창 오케스트라
2 협동 작전: 마음을 모으면 방법이 보여요.
 흰둥이를 찾아라!
3 협동 작전: 공동의 목표를 생각해요.
 김밥 옆구리 터진 날
4 협동 작전: 힘을 모으면 못할 일이 없어요.
 눈 없는 화이트 크리스마스

[책소개]

협동하면 할수록 못할 일이 없어요!

《안녕 자두야 인성 동화 ⑮ 협동》은 만화와 TV 애니메이션으로 익숙한 자두가 겪은 협동에 관한 4가지 이야기로 '협동 작전, 부족한 부분은 함께 채워 나가요', '협동 작전, 마음을 모으면 방법이 보여요', '협동 작전, 공동의 목표를 생각해요', '협동 작전, 힘을 모으면 못할 일이 없어요' 이런 이야기를 하고 있어요.

이 책에서는 모두 같은 목표를 생각하고, 옆 사람과 부족한 부분을 함께 채우고, 마음을 모으면 방법이 보이고, 힘을 모으면 못할 일이 없다는 것을 알아 가게 됩니다.

"흰둥이를 찾습니다. 할머니가 울고 계세요."

자두와 돌돌이는 사람들한테 전단을 나눠 주며 말했어요.

"허허, 꼬맹이들이 기특하네."

"그러게 말이야. 전단도 직접 만든 모양인데?"

전단을 받아 든 어른들이 한마디씩 했어요. 자두와 돌돌이는 기분이
좋았어요. 하다 만 숙제가 걱정이긴 했지만 흰둥이를 찾을 수만 있다면
밤을 새도 좋고, 선생님께 야단을 맞아도 좋을 것 같았지요.

두 시간 뒤, 임무를 마친 아이들이 지친 모습으로 할머니 집 앞
평상에 모였어요. 할머니는 아이들이 애쓴 사실도 모른 채 방 안에
누워 끙끙 앓고 있었어요. 아이들은 할머니와 흰둥이가 걱정되어 차마
집에 갈 수가 없었어요.

"자두 너 할머니 싫다고 했잖아. 성훈이 너도 할머니 무섭다며."

돌돌이가 조심스럽게 물었어요.

"어? 뭐, 그렇긴 한데. 흰둥이 없는 할머니를 생각하니 너무
불쌍하다는 생각이 들었어."

출판사 서평

'협동'은 함께 만드는 기적이에요!

모두 같은 목표를 생각해 보세요!
옆 사람과 부족한 부분을 함께 채우고
마음을 모으면 방법이 보일 거예요.
힘을 모으면 못할 일이 없답니다.

등장인물 --

줄거리 --

--

주제 --

홈멘토 엄마 질문

1 협동이란 무엇일까요?

--

2 함께 연구를 잘 하려면 어떻게 해야 될까요?

--

3 친구와 함께 마음을 모아 해 보고 싶은 것은?

--

4 가족과 함께 만들고 싶은 음식은?

--

5 동네 분들과 함께하고 싶은 것은?

--

6 행복 아트 독서놀이를 하고 난 후 느낀 점은 무엇인가요?

--

홈멘토
엄마와 놀자 DIY

협동짱! 도전 협동 냅킨 아트 악기 **DIY**

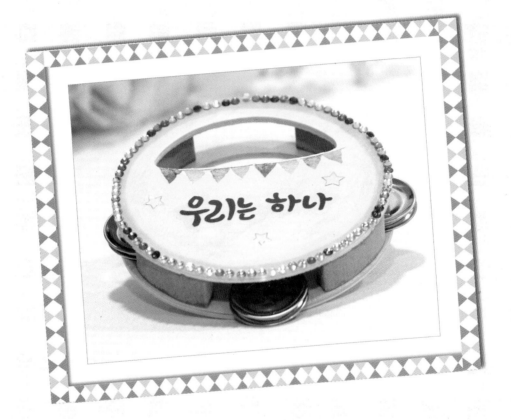

★이런 재료가 필요해요★

탬버린 반제품, 냅킨 이미지, 붓펜, 컬러 매직, 보석 스티커, 글씨 스티커, 기타 재료(붓&바니쉬)

110

★이렇게 만들어요★

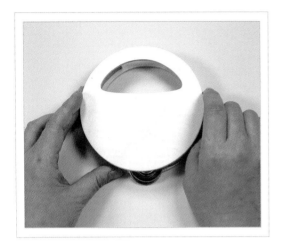

① 탬버린 반제품을 준비한다.

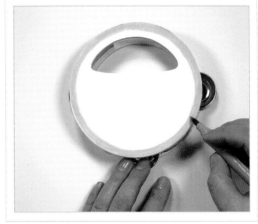

② 테두리를 연두색 매직으로 0.5cm 넓이로
색칠한다.

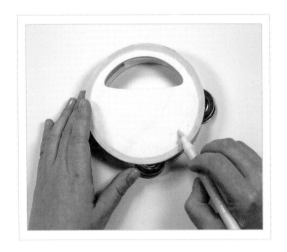

③ 가운데 면을 노란색으로 색칠한다.

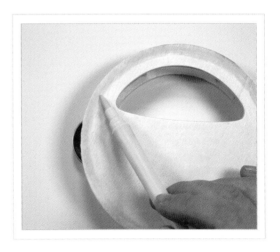

④ 노란색으로 연두색과 노란색의 경계선을 색칠하여
경계선을 부드럽게 만든다.

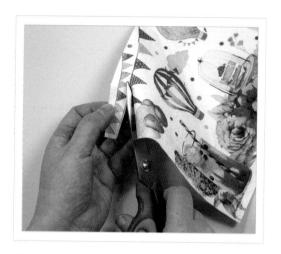

⑤ 탬버린에 붙일 냅킨 이미지를 오린다.

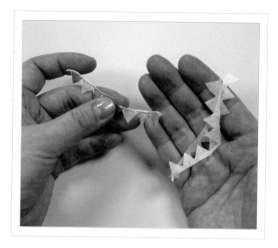

⑥ 오린 냅킨의 맨 앞면을 떼어 낸다.

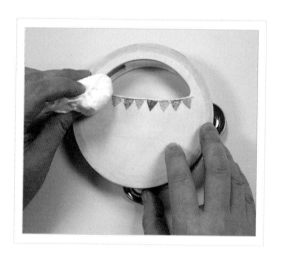

⑦ 원하는 부분에 풀을 붙이고, 그 위에 오린 냅킨 이미지를 물티슈로 눌러서 완전히 붙인다.

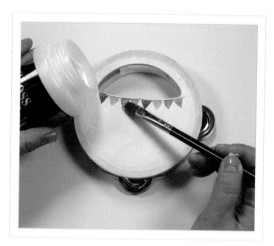

⑧ 조금 마르면 그 위에 바니쉬를 발라 코팅한다.

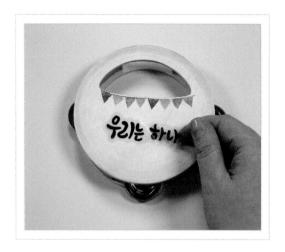

⑨ '우리는 하나' 글씨 스티커를 예쁘게 오려서 가운데 붙인다.

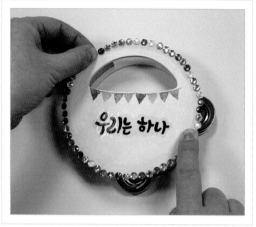

⑩ 악기 가장자리를 보석 스티커로 예쁘게 꾸민다.

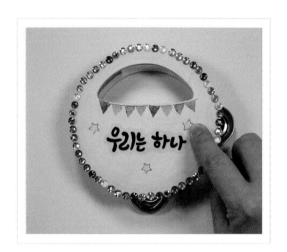

⑪ 나머지 부분을 예쁜 스티커나 그림으로 장식한다.

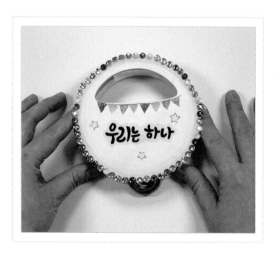

⑫ 완성된 협동 냅킨 아트 악기로 홈멘토와 함께 박자를 치며 노래한다.

• 협동짱! 각인 박수로 마무리한다.

협동짱 박수 준비! 협동짱!
박수 시작!
협동짱! 협동짱! 협동짱! 협동짱! 협동짱!
협동짱! 협동짱! 협동짱! 협동짱! 협동짱!
○○는 협동짱! 와와와!

홈멘토! TIP

　아이들과 활동을 할 때 미리 재료를 준비하고, 《안녕 자두야 인성 동화 ⑮ 협동》 책도 준비한다. 이 책은 4과로 나누어져 있으니 부분만 읽고 진행해도 되고, 4과를 다 읽고 진행해도 된다.

　탬버린 테두리에 색을 칠하고 색과 색의 경계에 노란색을 덧칠하여 주면 경계색이 부드러워지므로 그러데이션 효과를 줄 수 있다.

　본인이 만든 악기와 평상시 좋아하는 음악을 틀고 함께 리듬을 맞추어 협동으로 연주를 하면 멋진 협동 활동이 될 수 있다. 가족 생일 때 만든 작품을 가지고 축하하는 악기로 활용하여도 좋다.

　행복 아트 독서놀이가 끝나면 엄마는 홈멘토가 되어 자녀와 소통하고 진심 어린 칭찬과 격려를 해 주며 '협동' 글자를 직접 인성짱! 사인북에 써서 인성짱 사인을 5개 이내로 그날 활동을 격려하며 써 준다. 활동한 사진 기념컷을 찍어 주고 각과에 해당되는 각인 박수를 치고 안아 주며 마친다.

마음 UP↑

집중 집중력 향상 천연 향수 DIY

주위가 산만한 자녀, 집중짱으로!
안녕 자두야 인성 동화 '집중' 탐색 GO!
집중할수록 행복해지는 엄마와 놀자!

활동목표

- 도서 탐색을 통해 '집중'이 무엇인지 알 수 있다.
- 도서 탐색 후 워크지를 작성하며, 본인을 집중하지 못하게 만드는 것과 집중력 높이는 방법, 관심 사항, 집중력을 높이게 하는 마음가짐을 생각할 수 있다.
- 엄마와 함께 '집중 집중력 향상 천연 향수'를 만들며 집중력을 높이는 방법과 본인이 집중하고 싶은 것을 표현하고, 집중력을 높이는 마음가짐을 배울 수 있다.

• **제목** 안녕 자두야 인성 동화 ⑭ 집중
• **지은이** 이빈 원작, 신현신 지음, 지영이 그림
• **출판사** 채우리

[차례]

1. 한 가지 일에 집중하세요! 최자두는 한다면 한다!

2. 아침밥은 꼭 먹어야 해요! 아침밥과 집중력은 짝꿍!

3. 어떤 것에 관심이 있는지 알아보세요!

　　최자두, 박사가 되다!

4. 마음이 제일 중요해요! 마법의 벽지가 있다고?

[책소개]

집중은 한 시간을 십 분으로 만드는 마법이에요!

《안녕 자두야 인성 동화 ⑭ 집중》은 만화와 TV 애니메이션으로 익숙한 자두가 겪은 집중에 관한 4가지 이야기로 '한 가지 일에 집중하세요', '아침밥은 꼭 먹어야 해요', '어떤 것에 관심이 있는지 알아보세요', '마음이 제일 중요해요!' 등의 이야기를 하고 있어요.

이 책에서는 한 가지 일에 집중하면 시간이 엄청 빨리 가고, 주변의 시끄러운 소리가 들리지 않는 비결이 집중이라는 것을 알아 가고, 숨겨진 재능을 찾으려면 집중력을 개발해야 하는 것을 알아 가게 됩니다.

집중력 높이는 방법!

애들아, 뇌도 활동을 하려면 영양분이 필요해.
즉, 끼니를 거르지 않고 식사를 해야 뇌에도 에너지원이
잘 전해진단다. 그런데 아침을 거르게 되면 뇌가 활동할 때
필요한 에너지가 모자라 집중하기 힘들어져. 한번 생각해 봐.
전날 저녁을 여섯 시에 먹고, 다음 날 아침을 거른 채 학교에 가서
급식을 먹는다면, 뇌가 몇 시간 동안 굶고 있는 건지를.

집중력을 높이고 싶다면 아침밥을 꼭 챙겨 먹어. 아침밥을 먹으면
뇌에 영양분이 공급되어 두뇌 회전이 잘된단다. 그러니 시험 보는
날은 더더욱 아침밥을 챙겨 먹어야겠지? 아침밥을 먹고 시험을 본
팀이 시험 점수가 더 좋았다는 연구 결과도 있어. 이제 알겠지?
집중력과 아침밥은 떼려야 뗄 수 없는 관계란 것을!

'집중' 하면 초능력이 생겨요!

한 가지 일에 집중하면 시간이 엄청 빨리 가고
주변의 시끄러운 다른 소리가 들리지 않지요.
온 신경과 마음을 한곳에 모으기 때문이에요.
숨겨진 능력을 찾고 싶다면 집중력을 개발하세요!

등장인물 --

줄거리 --

--

주제 --

홈멘토 엄마 질문

1 집중이란 무엇일까요?

--

2 본인을 집중하지 못하게 하는 것은?

--

3 집중력을 높이는 방법은 어떤 것이 있을까요?

--

4 내가 관심 있는 것은 무엇일까요?

--

5 나의 집중력을 높이게 하는 말은 무엇일까요?

--

6 행복 아트 독서놀이를 하고 난 후 느낀 점은 무엇인가요?

--

집중짱! 도전 집중 집중력 향상 천연 향수 **DIY**

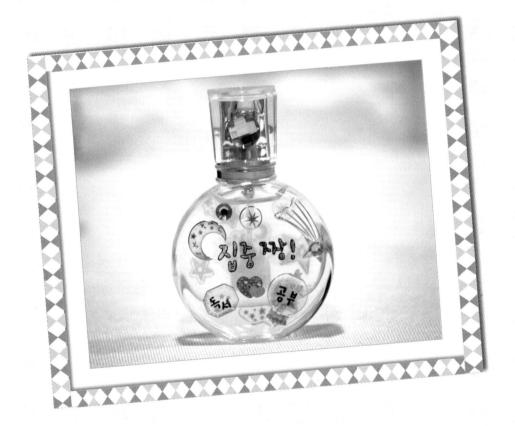

★이런 재료가 필요해요★

향수병 30㎖ 반제품, 천연 오일(그레이프푸르트 3㎖, 로즈메리 1㎖, 페퍼민트 1㎖, 레몬 1㎖,

스피아민트 1㎖), 글씨본 스티커, 보석 스티커, 식물성 에탄올 23㎖

★이렇게 만들어요★

① 비커에 에탄올을 23㎖ 넣는다.

② 그레이프푸르트 오일을 3㎖을 넣는다.

③ 로즈메리 오일을 1㎖을 넣는다.

④ 페퍼민트 오일을 1㎖을 넣는다.

⑤ 레몬 오일을 1㎖을 넣는다.

⑥ 스피아민트 오일을 1㎖을 넣는다.

⑦ 오일을 잘 섞어 준다.

⑧ 스포이드로 향수병에 넣고 뚜껑을 닫는다.

⑨ 네임펜으로 '집중짱!' 글씨 스티커를 예쁘게
색칠한다.

⑩ 글씨를 예쁘게 오려서 향수병에 붙인다.

⑪ 집중하고 싶은 것을 꾸미는 스티커에 써서 붙이고,
보석 스티커로 예쁘게 꾸민다.

⑫ 향수를 뿌린 후 본인이 집중하고 싶은 것을
발표한다.

•집중짱! 각인 박수로 마무리한다.

집중짱 박수 준비! 집중짱!
박수 시작!
집중짱! 집중짱! 집중짱! 집중짱! 집중짱!
집중짱! 집중짱! 집중짱! 집중짱! 집중짱!
○○는 집중짱! 와와와!

홈멘토! TIP

　아이들과 활동을 할 때 미리 재료를 준비하고, 《안녕 자두야 인성 동화 ⑭ 집중》 책도 준비한다. 이 책은 4과로 나누어져 있으니 부분만 읽고 진행해도 되고, 4과를 다 읽고 진행해도 된다.

　만든 향수를 사용 할 때에는 직접 몸에다 뿌리는 것이 아니라 공기 중에 2~3번 뿌려서 사용한다. 향수를 뿌리며 집중하고 싶은 것을 외치게 하면 더욱 각인된 활동이 된다.

　예쁜 케이스를 준비하여 만든 작품을 넣어 본인에게 선물하는 증정식을 하면 기억에 남는 시간이 된다.

　행복 아트 독서놀이가 끝나면 엄마는 홈멘토가 되어 자녀와 소통하고 진심 어린 칭찬과 격려를 해 주며 '집중' 글자를 직접 인성짱! 사인북에 써서 인성짱 사인을 5개 이내로 그날 활동을 격려하며 써 준다. 활동한 사진 기념컷을 찍어 주고 각과에 해당되는 각인 박수를 치고 안아 주며 마친다.

태도 UP!

나눔 풍선 아트 바구니 DIY

'다 내 거!' 하는 자녀, 나눔짱으로!
안녕 자두야 인성 동화 '나눔' 탐색 GO!
나눌수록 행복해지는 엄마와 놀자!

활동목표

- 도서 탐색을 통해 '나눔'이 무엇인지 알 수 있다.
- 도서 탐색 후 워크지를 작성하며 본인이 할 수 있는 봉사, 재활용, 생명, 재능 나눔을 생각할 수 있다.
- 엄마와 함께 '나눔 풍선 아트 바구니'를 만들며 본인이 나누고 싶은 것을 나눌수록 행복해지는 것을 배울 수 있다.

- **제목** 안녕 자두야 인성 동화 ⑥ 나눔
- **지은이** 이빈 원작, 박현숙 지음, 김정진 그림
- **출판사** 채우리

[차례]

1. 봉사 새 모이 주기
2. 재활용을 통한 나눔 우리 반에는 돼지를 키운다
3. 생명 나눔 전화 한 통화도 힘이 세다
4. 재능 나눔 나는 춤 선생이다

[책소개]

나눌수록 세상이 행복해져요!

《안녕 자두야 인성 동화 ⑥ 나눔》은 만화와 TV 애니메이션으로 익숙한 자두가 겪은 나눔에 관한 4가지 이야기로 '봉사', '재활용을 통한 나눔', '생명 나눔', '재능 나눔'에 관한 이야기를 하고 있어요.

이 책에서는 나눔을 어렵고 거창해서 아무나 할 수 없고, 또 귀찮기만 한 걸로 생각했지만 나눔은 어려운 것이 아니라는 것을 알게 되고, 어떻게 나눔을 통해 행복한 마음 부자가 되는지를 알아 가게 됩니다.

"음, 이름이 뭔지는 모르지만 참 착한 마음씨를 가진 아이구나."

"제 이름은 최자두예요."

"아, 최자두! 자두야, 당장 헌혈은 못 하더라도 너희들이 나눔을
실천할 수 있는 방법이 있단다. ARS 기부가 있어. 전화 한 통화에
천 원이나 이천 원을 기부할 수 있어. 백 원이나 이백 원이 기부되는
것도 있지."

"백 원이나 이백 원이면 저도 할 수 있어요."

그렇게 나눔을 하는 방법이 있다니.

"어려움에 처한 이웃에게 나눔을 실천하는 것에는 여러 가지 방법이
있단다. 전화 한 통화가 모이면 대단한 힘을 발휘하지. 그러면 아픈
사람을 아주 많이 살릴 수 있는 거란다."

나는 대한적십자사에서 나온 선생님 이야기를 듣고 앞으로
엄마에게 치킨 사 달라고 조르지 말고 ARS 기부를 하자고 해야겠다고
결심했다.

기부해야지

나도 나도

나눌수록 세상이 행복해져요!

명랑 소녀 자두는 나눔이 무엇인지 알지 못했어요.
나눔을 어렵고 거창해서 아무나 할 수 없고,
또 귀찮기만 한 걸로 생각했지요.
하지만 나눔은 어려운 것이 아니었어요.
자두는 어떻게 나눔을 통해
행복한 마음 부자가 되었을까요?

등장인물 ..

줄거리 ..

..

주제 ..

홈멘토 엄마 질문

1 나눔이란 무엇일까요?

..

2 나는 어떤 봉사를 할 수 있을까요?

..

3 나는 재활용을 통해 어떤 나눔을 할 수 있을까요?

..

4 나는 어떤 생명 나눔 실천을 할 수 있을까요?

..

5 나는 어떤 재능 나눔을 할 수 있을까요?

..

6 행복 아트 독서놀이를 하고 난 후 느낀 점은 무엇인가요?

..

나눔짱! 도전 나눔 풍선 아트 바구니 DIY

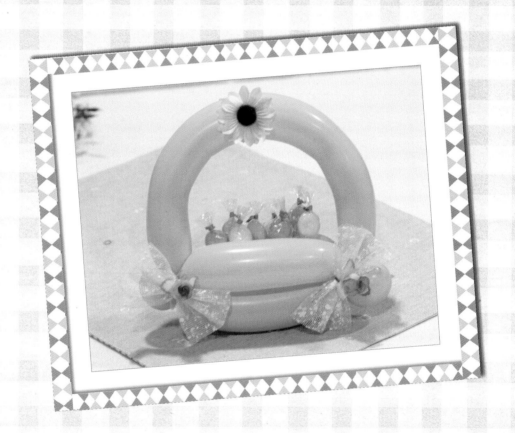

★이런 재료가 필요해요★

260풍선, 손펌프, 리본, 장식꽃, 나눔 사탕

★이렇게 만들어요★

① 꼬리 부분 3cm 남기고 260풍선에 공기를 넣는다.

② 공기를 약간 빼면서 주입구 부분을 묶는다.

③ 주입구 방향에서 3cm 방울을 만든다.

④ 만든 3cm 방울을 주입구를 잡고 겹꼬기를 한다.

⑤ 12cm 방울을 하나 만든다.

⑥ 12cm 방울을 하나 더 만들어 서로 엮어 준다.

⑦ 다시 12cm 방울을 만들어 두 개의 방울 사이에 끼워 넣어 다시 뺀다.

⑧ 나머지 풍선 부분에서 4cm 정도 방울을 만든다.

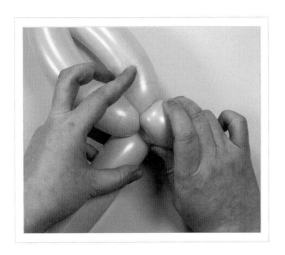

⑨ 4cm 방울을 들어서 겹꼬기를 한다.

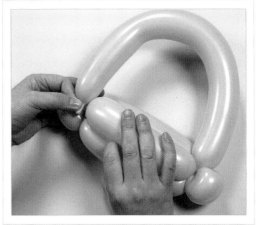

⑩ 풍선 꼬리 부분을 반대편 4cm 겹꼬기 한 사이에 3번 돌려 고정시킨다.

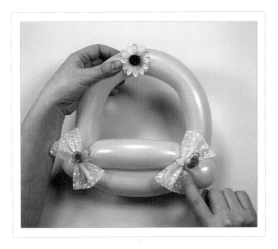

⑪ 바구니 양 끝과 가운데에 예쁜 리본과 꽃을 붙인다.

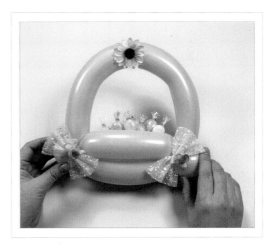

⑫ 만든 바구니에 나눠 주고 싶은 사탕이나 초콜릿을 넣고, 나눠 주고 싶은 사람에 대해 발표한 다음 나눠 준다.

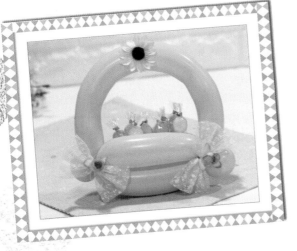

•나눔짱! 각인 박수로 마무리한다.

나눔짱 박수 준비! 나눔짱!
박수 시작!
나눔짱! 나눔짱! 나눔짱! 나눔짱! 나눔짱!
나눔짱! 나눔짱! 나눔짱! 나눔짱! 나눔짱!
○○는 나눔짱! 와와와!

홈멘토! **TIP**

아이들과 활동을 할 때 미리 재료를 준비하고, 《안녕 자두야 인성 동화 ⑥ 나눔》 책도 준비한다. 이 책은 4과로 나누어져 있으니 부분만 읽고 진행해도 되고, 4과를 다 읽고 진행해도 된다.

풍선에 공기를 넣을 때는 공기를 약간 빼고 묶는 것이 풍선을 돌릴 때 잘 터지지 않게 한다. 바구니에 있는 선물들을 여러 사람에게 나눠 줄 때 미리 비닐 포장을 해 두면 작은 물건이 떨어지는 것을 막을 수 있다.

리본, 꽃으로 장식하는 것을 생략하고 풍선 아트 바구니만 만들어 나눠 주고 싶은 사탕, 초콜릿 등을 넣어 나눔 행사를 해도 좋다.

행복 아트 독서놀이가 끝나면 엄마는 홈멘토가 되어 자녀와 소통하고 진심 어린 칭찬과 격려를 해 주며 '나눔' 글자를 직접 인성짱! 사인북에 써서 인성짱 사인을 5개 이내로 그날 활동을 격려하며 써 준다. 활동한 사진 기념컷을 찍어 주고 각과에 해당되는 각인 박수를 치고 안아 주며 마친다.

태도 UP!

좋은 습관 우드 아트 계획표 DIY

나쁜 습관 있는 자녀, 좋은 습관짱으로!
안녕 자두야 인성 동화 '좋은 습관' 탐색 GO!
좋은 습관을 키울수록 행복해지는 엄마와 놀자!

- 도서 탐색을 통해 '좋은 습관'이 무엇인지 알 수 있다.
- 도서 탐색 후 워크지를 작성하며 공부 습관, 건강 습관, 정리 습관, 부자 되는 좋은 습관을 생각할 수 있다.
- 엄마와 함께 '좋은 습관 우드 아트 계획표'를 만들며 좋은 습관을 가지면 가질수록 성공할 수 있다는 것을 배울 수 있다.

- **제목** 안녕 자두야 인성 동화 ③ 좋은 습관
- **지은이** 이빈 원작, 정민지 지음, 김정진 그림
- **출판사** 채우리

[차례]

1. 공부가 재미있어지는 좋은 습관
 공부야, 나랑 좀 친해지자!
2. 건강을 지키는 좋은 습관
 강철 체력의 소녀, 자두 양을 소개합니다!
3. 정리하는 좋은 습관 방에서 보물찾기
4. 부자가 되는 좋은 습관 자전거야, 100일만 기다려!

[책소개]

작은 습관들이 모여 미래의 나를 만들어요!

《안녕 자두야 인성 동화 ③ 좋은 습관》은 만화와 TV 애니메이션으로 익숙한 자두가 겪은 좋은 습관에 관한 4가지 이야기로 '공부가 재미있어지는 좋은 습관', '건강을 지키는 좋은 습관', '정리하는 좋은 습관', '부자가 되는 좋은 습관'에 관한 이야기를 하고 있어요.

이 책에서는 좋은 습관이 모이고 모여 우리 인생을 빛나게, 혹은 후회하게 만든다는 것을 알아 가게 됩니다.

시험을 앞두고서야 전과목을 몰아서 공부하니 지겹고 어렵고 힘들고
했던 거예요.

"최자두! 너 꼴찌 면하려고 요즘 공부 좀 한다며?"

은희가 다가와 자두에게 말했어요. 은희의 말에 자두는 속이
부글부글 끓었어요.

"공부는 테스트가 중요해! 자기 실력을 체크해 가면서 해야 내가
얼마큼 아는지, 뭘 모르는지 알고 효과적으로 공부할 수 있거든.
그래서 난 공부가 끝나면 한번씩 문제집을 풀어 보기도 하고 그래.
자, 그럼 내가 문제 내 볼게. 맞혀 봐!"

"좋아! 얼마든지!"

자두는 은희의 제안을 흔쾌히 수락했어요.

"식물은 잎에 있는 이곳으로 숨을 쉬지! 이곳의 이름은 뭘까?"

"음……."

출판사 서평

유통기한 지난 우유

난 강철 체력!

작은 습관들이 모여 미래의 나를 만들어요!

머리가 아무리 좋아도 공부 습관이
잘못되어 있으면 공부를 잘할 수가 없어요.
돈을 아무리 많이 벌어도 경제 습관이
잘못되어 있다면 빚을 지고 살게 될 거예요.
"세 살 버릇 여든 간다."는 말이 있지요?
이렇듯 별것 아닌 작은 습관이 모이고 모여
우리 인생을 빛나게,
혹은 후회하게 만든답니다.

더러운 옷

등장인물 ..

줄거리 ..

..

주제 ..

홈멘토 엄마 질문

1 좋은 습관이란 무엇일까요?

..

2 어떻게 하면 공부가 재미있어지는 좋은 습관을 가질 수 있을까요?

..

3 어떻게 하면 건강을 지키는 좋은 습관을 가질 수 있을까요?

..

4 어떻게 하면 내 방을 잘 정리하는 좋은 습관을 가질 수 있을까요?

..

5 어떻게 하면 부자가 되는 좋은 습관을 가질 수 있을까요?

..

6 행복 아트 독서놀이를 하고 난 후 느낀 점은 무엇인가요?

..

좋은 습관쟁! 도전 좋은 습관 우드 아트 계획표 **DIY**

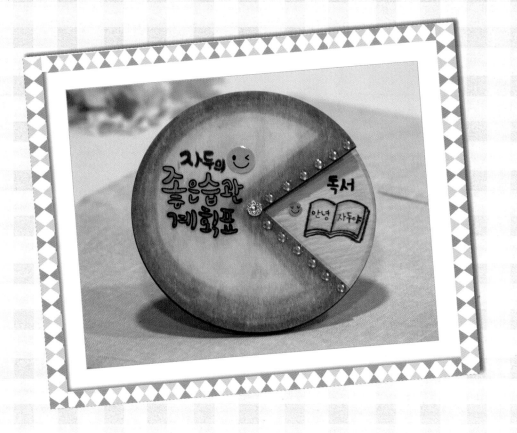

★이런 재료가 필요해요★

우드 아트 계획표 반제품, 네임펜, 글씨본 스티커, 보석 스티커, 표정 스티커

★이렇게 만들어요★

① 우드 아트 계획표 반제품을 준비한다.

② 우드 아트 계획표 반제품 안쪽에 좋은 습관 실천 그림과 단어를 연필로 스케치한다.

③ 네임펜으로 스케치한 부분의 테두리를 먼저 그린다.

④ 원하는 색으로 이미지를 색칠한다.

⑤ 우드 아트 계획표 반제품 안쪽은 노란색으로,
바깥쪽은 주황색으로 색칠한다.

⑥ 색칠한 안쪽 위에 본인의 이름을 적는다.

⑦ 좋은 습관 계획표 스티커를 예쁘게 색칠한다.

⑧ 글씨를 예쁘게 오린다.

⑨ 오린 글씨를 본인의 이름을 쓴 바로 밑에 붙인다.

⑩ 계획표 가장자리를 보석 스티커로 예쁘게 꾸민다.

⑪ 계획표 제목이나 실천 그림 근처에 긍정 표정 스티커로 예쁘게 꾸민다.

⑫ 만든 좋은 습관 우드 아트 계획표를 보면서 본인의 좋은 습관 실천을 발표한다.

• 좋은 습관짱! 각인 박수로 마무리한다.

습관짱 박수 준비! 습관짱!
박수 시작!
습관짱! 습관짱! 습관짱! 습관짱! 습관짱!
습관짱! 습관짱! 습관짱! 습관짱! 습관짱!
○○는 습관짱! 와와와!

홈멘토! TIP

아이들과 활동을 할 때 미리 재료를 준비하고, 《안녕 자두야 인성 동화 ③ 좋은 습관》도 준비한다. 이 책은 4과로 나누어져 있으니 부분만 읽고 진행해도 되고, 4과를 다 읽고 진행해도 된다.

보석 스티커나 스티커는 오공본드를 발라 붙이면 더 확실하게 고정된다. 글씨를 쓸 때 네임펜보다는 색연필이나 색깔 붓펜을 사용하는 것이 좋고, 색칠한 부분이 마르지 않은 상태에서 네임펜으로 글을 쓰면 번지므로 색을 칠한 부분이 마른 후 쓰면 좋다.

행복 아트 독서놀이가 끝나면 엄마는 홈멘토가 되어 자녀와 소통하고 진심 어린 칭찬과 격려를 해 주며 '좋은 습관' 글자를 직접 인성짱! 사인북에 써서 인성짱 사인을 5개 이내로 그날 활동을 격려하며 써 준다. 활동한 사진 기념컷을 찍어 주고 각과에 해당되는 각인 박수를 치고 안아 주며 마친다.

태도 UP!

리더십 스크래치 아트 노트 DIY

친구만 따라하는 자녀, 리더십짱으로!
안녕 자두야 인성 동화 '리더십' 탐색 GO!
리더십을 발휘할수록 행복해지는 엄마와 놀자!

활동목표

- 도서 탐색을 통해 '리더십'이 무엇인지 알 수 있다.
- 도서 탐색 후 워크지를 작성하며 본인, 친구, 팀(반)에 대한 리더십을 가질 수 있는 방법을 알고, 훌륭한 리더십을 생각할 수 있다.
- 엄마와 함께 '리더십 스크래치 아트 노트'를 만들며 리더가 되기 위해 힘써야 할 것을 배울 수 있다.

- **제목** 안녕 자두야 인성 동화 ⑤ 리더십
- **지은이** 이빈 원작, 이금희 지음, 김정진 그림
- **출판사** 채우리

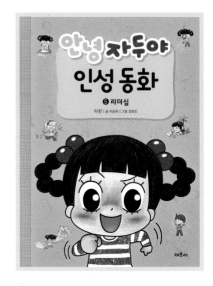

[차례]

[책소개]

리더는 다른 사람에게 영향을 주고 변화시켜서 좋은 방향으로 이끌어 주는 사람이에요.

《안녕 자두야 인성 동화 ⑤ 리더십》은 만화와 TV 애니메이션으로 익숙한 자두가 겪은 리더십에 관한 4가지 이야기로 '나를 위한 리더십', '나와 너희 관계를 위한 리더십', '우리 팀을 위한 리더십', '뒤에서 빛나는 리더십'에 관한 이야기를 하고 있어요.

이 책을 통해 자신의 인생을 이끌어 갈 줄 알고, 세심한 배려와 공감을 갖추며, 다른 사람의 의견에 귀 기울일 줄 알고, 자신을 낮추고 다른 사람들을 도울 줄 아는 좋은 리더가 되기 위한 방법을 배워 보세요.

"중요하고도 급한 일, 급하지만 중요하지 않은 일, 중요하지만

급하지 않은 일, 중요하지도 급하지도 않은 일."

오빠 말을 따라서 자두가 읊조렸어요. 오빠는 자두를 보며 빙그레

미소를 짓더니 말을 이었지요.

"또 네가 해야 할 일을 못 하게 하는 시간 도둑이 무엇인지도

생각해 보는 거야. 도둑은 게으름이나 하기 싫은 마음일 수도 있고,

텔레비전에서 나오는 재미있는 만화영화나 그 일을 방해하는 어떤

사람일 수도 있지. 그런 시간 도둑을 물리치는 것 또한

아주 중요한 시간 관리 방법이란다."

출판사 서평

멋진 리더가 되고 싶나요?

리더는 다른 사람에게 영향을 주고 변화시켜서
좋은 방향으로 이끌어 주는 사람이에요.
좋은 리더는 자신의 인생을 이끌어 갈 줄 알고,
세심한 배려와 공감을 갖췄으며,
다른 사람의 의견에 귀 기울일 줄 알고,
자신을 낮추고 다른 사람들을 도울 줄 안답니다.
이렇게 좋은 리더가 되기 위해서는 어떻게 해야 할까요?
우리 친구 말괄량이 자두가 그 방법을 알려 줄 거예요!

등장인물 ..

줄거리 ..

..

주제 ..

홈멘토 엄마 질문

1 리더십이란 무엇일까요?

..

2 나를 위한 리더십은 어떻게 가질 수 있을까요?

..

3 친구랑 지내면서 관계 리더십은 어떻게 가질 수 있을까요?

..

4 우리 반 팀 리더십은 어떻게 가질 수 있을까요?

..

5 내가 맡은 일을 어떻게 하면 끝까지 해낼 수 있을까요?

..

6 행복 아트 독서놀이를 하고 난 후 느낀 점은 무엇인가요?

..

리더십짱! 도전 리더십 스크래치 아트 노트 DIY

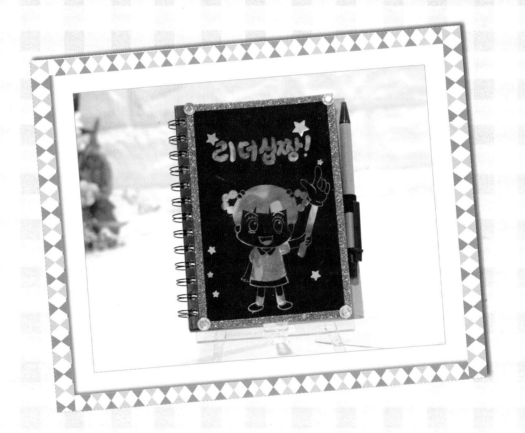

★이런 재료가 필요해요★

노트 반제품, 스크래치 종이, 글씨본, 이미지 본, 반짝이 리본테이프

① 노트 반제품을 준비한다.

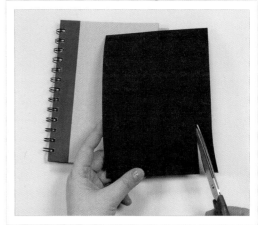

② 스크래치 종이를 노트 표지에 맞게 자른다.

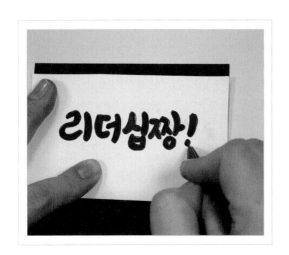

③ 글씨본을 스크래치 종이에 올려놓고 볼펜으로 테두리만 그린다.

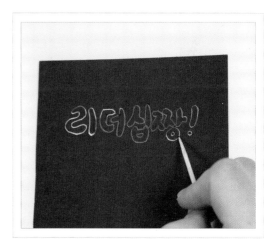

④ 본뜬 것을 스크래치 펜으로 긁어 색을 낸다.

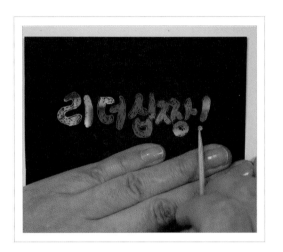

⑤ 글씨 끝까지 잘 긁어 면을 채운다.

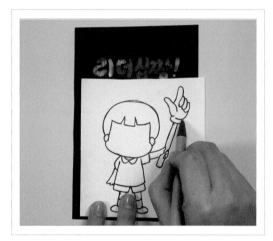

⑥ 이미지 본을 스크래치 종이에 올려놓고 테두리만 그려 본을 뜬다.

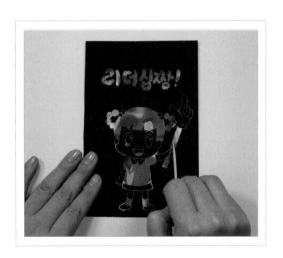

⑦ 그린 것을 스크래치 펜으로 계속 긁어내 이미지 면을 잘 채워 그림을 완성한다.

⑧ 스크래치 종이 뒷면에 양면테이프를 붙인다.

⑨ 양면테이프를 떼어 내고 노트 표지에 붙인다.

⑩ 반짝이 리본 테이프와 보석 스티커를 가장자리에 붙여 장식한다.

⑪ 별 모양 스티커로 표지를 장식한다.

⑫ 만든 도전 리더십 스크래치 아트 노트에 본인이 어떠한 리더가 되고 싶고, 리더가 되기 위해 힘써야 될 것을 적고 발표한다.

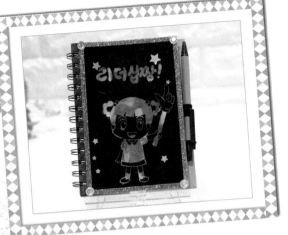

•리더십짱! 각인 박수로 마무리한다.

리더십짱 박수 준비! 리더십짱!
박수 시작!
리더십짱! 리더십짱! 리더십짱! 리더십짱! 리더십짱
리더십짱! 리더십짱! 리더십짱! 리더십짱! 리더십짱
○○는 리더십짱! 와와와!

홈멘토! TIP

아이들과 활동을 할 때 미리 재료를 준비하고, 《안녕 자두야 인성 동화 ⑤ 리더십》도 준비한다. 이 책은 한 권당 4과로 나누어져 있으니 부분만 읽고 진행해도 되고, 4과를 다 읽고 진행해도 된다.

스크래치판을 긁을 때는 여러 방향보다는 한쪽 방향으로 긁는 것이 더 예쁘게 색이 보이고, 긁어낼 때 아래에 종이를 깔고 긁어내고, 긁어낸 검정색 가루는 붓으로 살짝 털어 내면 뒷처리가 편하다.

행복 아트 독서놀이가 끝나면 엄마는 홈멘토가 되어 자녀와 소통하고 진심 어린 칭찬과 격려를 해 주며 '리더십' 글자를 직접 인성짱! 사인북에 써서 인성짱 사인을 5개 이내로 그날 활동을 격려하며 써 준다. 활동한 사진 기념컷을 찍어 주고 각과에 해당되는 각인 박수를 치고 안아 주며 마친다.

태도 UP!

도전 초콜릿 아트 카드 DIY

도전이 두려운 자녀, 도전짱으로!
안녕 자두야 인성 동화 '도전' 탐색 GO!
도전할수록 행복해지는 엄마와 놀자!

활동목표

- 도서 탐색을 통해 '도전'이 무엇인지 알 수 있다.
- 도서 탐색 후 워크지를 작성하며 자신과 약속, 꿈 찾기, 독립심, 상상력을
 키우고 도전하는 것을 생각할 수 있다.
- 엄마와 함께 '도전 초콜릿 아트 카드'를 만들며 꿈을 향해 도전하며,
 미래의 꿈 공간을 설계하며 도전하는 정신을 배울 수 있다.

- **제목** 안녕 자두야 인성 동화 ⑪ 도전
- **지은이** 이빈 원작, 신현신 지음, 지영이 그림
- **출판사** 채우리

[차례]

1. 도전! 자신과의 약속 지키기

 나랑 한 약속이니까 내 마음대로 할 거야!

2. 도전! 내 꿈 찾기 자두의 꿈은 태권도 선수?

3. 도전! 독립심 키우기

 친구들아, 물고기 잡는 법을 아니?

4. 도전! 상상력 키우기 자두도 세상을 바꿔 볼 테야!

[책소개]

도전은 하면 할수록 현실로 이루어 지는 거예요.

《안녕 자두야 인성 동화 ⑪ 도전》은 만화와 TV 애니메이션으로 익숙한 자두가 겪은 도전에 관한 4가지 이야기로 '도전! 자신과의 약속 지키기', '도전! 내 꿈 찾기', '도전! 독립심 키우기', '도전! 상상력 키우기'에 관한 이야기를 하고 있어요. 이 책에서는 자신과의 약속을 지키고, 포기하지 않고 열정을 쏟고, 스스로 할 수 있는 일을 하는 것이 도전이고, 도전은 상상을 현실로 만드는 거라는 것을 알아 가게 됩니다.

며칠 동안 자두는 속이 상했어요. 정말로 미미가 언니인 것처럼 행동을 했거든요.

"최자두, 이불 개기로 약속했으면 지켜야지."

"최자두, 벗어 놓은 양말은 세탁기에 넣기로 엄마와 약속했잖아. 약속은 지켜야지!"

"최자두, 신발 정리하기로 했으면 해야 할 것 아니야?"

"으앙~!"

자두는 미미 앞에서 그만 울음을 터뜨리고 말았어요. 약이 올라 참을 수가 없어서요.

다음 날, 아침밥을 먹는데 엄마가 자꾸 자두를 쳐다보았어요.

"이상하다, 이상해. 우리 자두 얼굴이 왜 저렇게 피곤해 보이는 거지? 꼭 게임 속 전사와 한바탕 싸운 얼굴이야. 성에 들어가려다 내쫓겨 잔뜩 화가 난 얼굴이라고. 우리 자두가 엄마 몰래 게임을 할 리는 없는데…….."

어.. 어....

출판사 서평

도전이 어렵다고 생각하나요?

도전은 자신과의 약속을 지키는 거예요.

도전은 포기하지 않고 열정을 쏟는 거예요.

도전은 스스로 할 수 있는 일을 하는 거예요.

도전은 상상을 현실로 만드는 거예요.

'도전'을 향해 첫발을 내딛는 여러분을 응원할게요!

등장인물 ..

줄거리 ..

..

주제 ..

홈멘토 엄마 질문

1 도전이란 무엇일까요?

..

2 나 자신과 약속한 것 중 어떠한 것을 도전하고 싶나요?

..

3 내 꿈을 몇 가지 써 보고 그중 꼭 도전하고 싶은 꿈을 적어 보세요.

..

4 내 꿈을 향해 도전할 때 망설이게 하는 것은 무엇일까요?

..

5 내 꿈을 도전하는 나에게 응원의 한마디를 해 주세요.

..

6 행복 아트 독서놀이를 하고 난 후 느낀 점은 무엇인가요?

..

도전짱! 도전 도전 초콜릿 아트 카드 DIY

★이런 재료가 필요해요★

초코펜, 토핑, 초코 몰드, 포장지&리본, 유산지

★이렇게 만들어요★

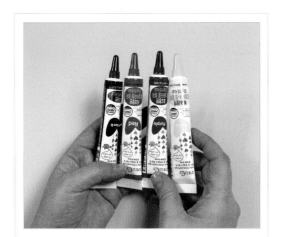

① 초코펜을 다양한 색으로 준비한다.

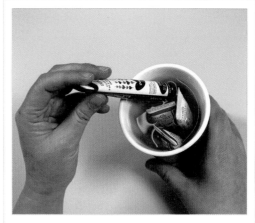

② 준비한 초코펜을 따뜻한 물에 담가 둔다.

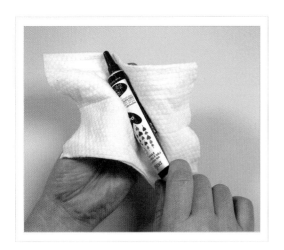

③ 녹은 초코펜을 마른 수건으로 닦는다.

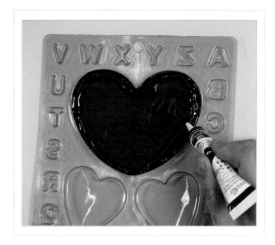

④ 초코펜 뚜껑을 열어서 큰 초코 몰드에 채운다.

⑤ 색깔 초코펜을 작은 초코 몰드에 부어 채우고
굳힌다.

⑥ 초콜릿이 다 굳으면 몰드에서 떼어 낸다.

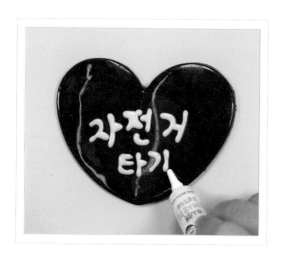

⑦ 큰 초콜릿에 색이 다른 초코펜을 활용하여 본인이
도전하고 싶은 것을 적어 본다.

⑧ 색깔 초콜릿으로 만든 작은 초콜릿 뒷면에
초콜릿을 바른다.

⑨ 초콜릿을 바른 장식 초콜릿을 원하는 곳에
장식한다.

⑩ 나머지 빈공간도 장식한다.

⑪ 초콜릿을 바른 곳에 예쁜 토핑을 붙여 꾸며 준다.

⑫ 예쁘게 만든 초콜릿 도전 카드를 포장하고,
도전하고 싶은 것을 발표한다.

•도전짱! 각인 박수로 마무리한다.

도전짱 박수 준비! 도전짱!
박수 시작!
도전짱! 도전짱! 도전짱! 도전짱! 도전짱!
도전짱! 도전짱! 도전짱! 도전짱! 도전짱!
○○는 도전짱! 와와와!

홈멘토! TIP

아이들과 활동을 할 때 미리 재료를 준비하고, 《안녕 자두야 인성 동화 ⑪ 도전》도 준비한다. 이 책은 4과로 나누어져 있으니 부분만 읽고 진행해도 되고, 4과를 다 읽고 진행해도 된다.

초콜릿 베이스를 사용하여 초콜릿 작품을 만들 때에는 초콜릿 베이스를 짤 주머니에 넣어서 따뜻한 물에 담가 두고 녹으면 사용한다. 여름에는 초콜릿을 부은 뒤 시원한 곳이나 냉장고에 넣어 살짝 굳게 한 다음 사용한다.

초코펜의 초콜릿이 과하게 녹았을 때는 바로 사용하면 흘러내리므로 잠시 상온에 두었다가 사용하면 장식하거나 글을 쓸 때 예쁘게 사용할 수 있다.

행복 아트 독서놀이가 끝나면 엄마는 홈멘토가 되어 자녀와 소통하고 진심 어린 칭찬과 격려해 주며 '도전' 글자를 직접 인성짱! 사인북에 써서 인성짱 사인을 5개 이내로 그날 활동을 격려하며 써 준다. 활동한 사진 기념컷을 찍어 주고 각과에 해당되는 각인 박수를 치고 안아 주며 마친다.

태도 UP!
경청 냅킨 아트 메모판 DIY

잘 안 듣고 자기 말만 하는 자녀, 경청짱으로!
안녕 자두야 인성 동화 '경청' 탐색 GO!
경청할수록 행복해지는 엄마와 놀자!

활동목표

- 도서 탐색을 통해 '경청'이 무엇인지 알 수 있다.
- 도서 탐색 후 워크지를 작성하며 친구, 가족의 말에 경청하는 것과 꿈이
 이루어지고 마음을 열게 하는 경청을 생각할 수 있다.
- 엄마와 함께 '경청 냅킨 아트 메모판'을 만들며 다른 사람의 말을 경청하면
 할수록 행복해지고 인기 있어지는 것을 배울 수 있다.

- **제목** 안녕 자두야 인성 동화 ⑩ 경청
- **지은이** 이빈 원작, 함윤미 지음, 지영이 그림
- **출판사** 채우리

[책소개]

경청은 상대방의 말을 귀 기울여 듣고 공감하는 거예요.

《안녕 자두야 인성 동화 ⑩ 경청》은 만화와 TV 애니메이션으로 익숙한 자두가 겪은 경청에 관한 4가지 이야기로 '좋은 친구를 사귀는 힘 경청', '가족의 화목을 불러오는 힘 경청', '꿈을 이루어 주는 힘 경청', '마음을 열게 하는 힘 경청'에 관한 이야기를 하고 있어요.

이 책에서는 말도 잘하고 발표도 잘하고, 좋은 친구를 사귀고, 가족이 화목하고, 꿈을 이루려면 경청이 중요하다는 것을 알아 가게 됩니다.

책 속으로

"끼어들어서 말 자르고, 네 할 말만 하고. 그래서 우리가 투명 인간 작전을 쓴 거야. 네가 있어도 없는 것처럼, 네가 말해도 안 들리는 것처럼."

민지의 말을 듣고서야 돌돌이는 상황을 알아차렸어요. 학교에서 아이들이 왜 자기를 몰라라 했는지도 알았고요.

돌돌이는 금세 시무룩해졌어요.

"난 그냥…… 내가 아는 얘기라서…… 아는 걸 말하면 똑똑해 보이고, 그러면 재미있기도 하고……."

"그 반대거든."

자두가 딱 잘라 말했어요.

"언제, 말하고 있는 데 끼어드니까?"

민지가 이번에도 돌돌이에게 기분을 물어봤어요. 당연히 돌돌이는 기분이 좋지 않았지요.

경청이 주는 놀라운 힘을 경험해 보세요!

경청은 그저 듣고만 있는 게 아니라,

상대방의 말을 귀 기울여 듣고 공감하는 거예요.

말도 잘하고 발표도 잘하고 싶은가요?

좋은 친구를 사귀고 싶나요?

가족이 화목했으면 하나요?

꿈을 이루고 싶은가요?

그렇다면 경청을 실천해 보아요.

등장인물 ---

줄거리 ---

주제 ---

홈멘토 엄마 질문

1 경청이란 무엇일까요?

2 좋은 친구를 사귀려면 어떻게 해야 할까요?

3 가족이 화목하려면 어떤 것을 경청하면 될까요?

4 인기 있는 친구가 되기 위해 어떻게 하면 될까요?

5 내 자신을 위해 어떤 경청을 할 수 있을까요?

6 행복 아트 독서놀이를 하고 난 후 느낀 점은 무엇인가요?

경청짱! 도전 경청 냅킨 아트 메모판 DIY

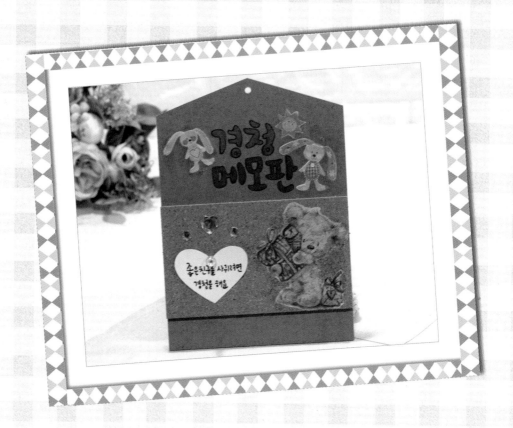

★이런 재료가 필요해요★

메모판 반제품, 냅킨 이미지, 글씨본, 보석 스티커, 메모지

★ 이렇게 만들어요 ★

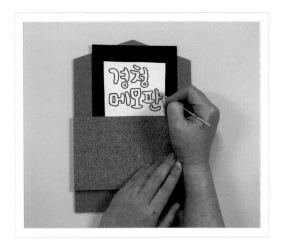

① 메모판 반제품 위쪽 가운데에 '경청 메모판'
이라는 글씨를 먹지를 대고 본을 뜬다.

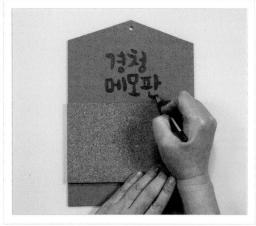

② 본을 뜬 글씨를 원하는 네임펜 색상으로 예쁘게
색칠한다.

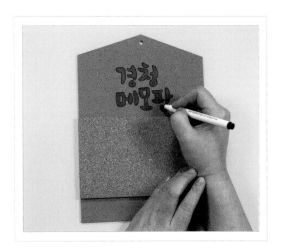

③ 글씨에 색칠을 다하면 검정색 네임펜으로
테두리선을 그린다.

④ 원하는 냅킨 이미지를 오린다.

⑤ 오린 이미지에 붙어 있는 냅킨 뒷면 2겹을 떼어 낸다.

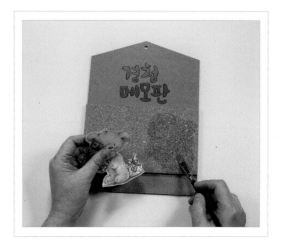

⑥ 이미지를 붙일 메모판 부분에 냅킨풀을 칠한다.

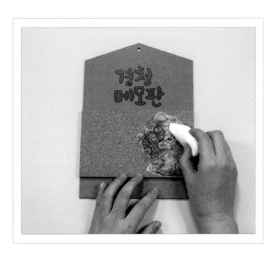

⑦ 냅킨풀을 붙인 부분에 이미지를 붙이고, 물티슈로 눌러서 완전히 붙인다.

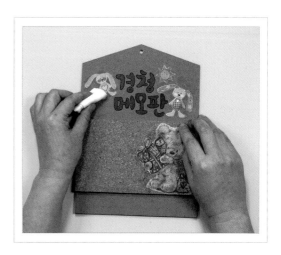

⑧ ④번~⑦번 과정과 같은 방법으로 여러 이미지를 붙인다.

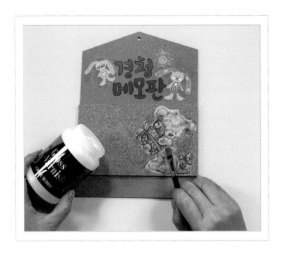

⑨ 냅킨 이미지 붙인 것이 다 마르면 이미지 위에
바니쉬를 발라 코팅해 준다. (생략 가능)

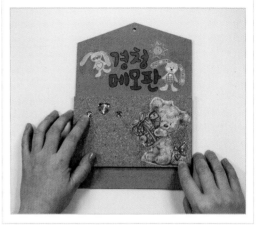

⑩ 보석 스티커를 원하는 부분에 붙여 장식한다.

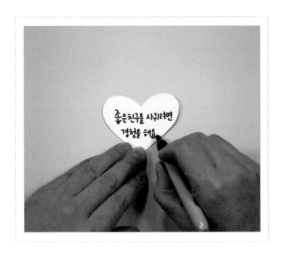

⑪ 홈멘토가 이야기하는 것을 경청하고, 메모지에
경청 내용을 적어 핀으로 고정시킨다.

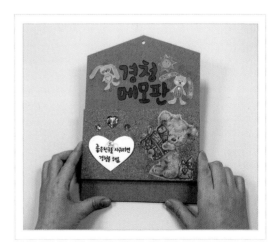

⑫ 완성된 경청 냅킨 아트 메모지판에 꽂은 경청
메모지를 보고, 경청 내용을 발표한다.

• 경청짱! 각인 박수로 마무리한다.

경청짱 박수 준비! 경청짱!
박수 시작!
경청짱! 경청짱! 경청짱! 경청짱! 경청짱!
경청짱! 경청짱! 경청짱! 경청짱! 경청짱!
○○는 경청짱! 와와와!

홈멘토! TIP

　아이들과 활동을 할 때 미리 재료를 준비하고, 《안녕 자두야 인성 동화 ⑩ 경청》도 준비한다. 이 책은 4과로 나누어져 있으니 부분만 읽고 진행해도 되고, 4과를 다 읽고 진행해도 된다.

　냅킨 이미지를 너무 크게 오리면 붙일 때 어려움이 있으므로 크기가 작은 이미지를 오려서 사용하는 것이 좋다.

　붙인 이미지들을 확실하게 보이고 싶으면 냅킨 뒷면을 2겹 다 떼어 내지 말고 1겹만 떼어 내어 사용하되 속지를 먼저 붙이고, 그다음 풀을 칠하고, 다시 그 위에 붙이면 더욱 선명한 이미지가 보이게 된다.

　행복 아트 독서놀이가 끝나면 엄마는 홈멘토가 되어 자녀와 소통하고 진심 어린 칭찬과 격려해 주며 '경청' 글자를 직접 인성짱! 사인북에 써서 인성짱 사인을 5개 이내로 그날 활동을 격려하며 써 준다. 활동한 사진 기념컷을 찍어 주고 각과에 해당되는 각인 박수를 치고 안아 주며 마친다.

태도 UP!

화해 초콜릿 선물 카드 DIY

잘못하고 사과할 줄 모르는 자녀, 화해짱으로!
안녕 자두야 인성 동화 '화해' 탐색 GO!
먼저 화해할수록 행복해지는 엄마와 놀자!

활동목표

- 도서 탐색을 통해 '화해'가 무엇인지 알 수 있다.
- 도서 탐색 후 워크지를 작성하며 친구, 부모님, 선생님, 이웃과 어떻게 화해해야 될지를 생각할 수 있다.
- 엄마와 함께 '화해 초콜릿 선물 카드'를 만들며 먼저 화해하는 것이 행복해지는 것임을 배울 수 있다.

- **제목** 안녕 자두야 인성 동화 ⑨ 화해
- **지은이** 이빈 원작, 박현숙 지음, 지영이 그림
- **출판사** 채우리

[책소개]

화해는 먼저 하면 할수록 나와 모두가 행복해져요!

《안녕 자두야 인성 동화 ⑨ 화해》는 만화와 TV 애니메이션으로 익숙한 자두가 겪은 화해에 관한 4가지 이야기로 '친구와 화해하는 법', '부모님과 화해하는 법', '선생님과 화해하는 법', '이웃과 화해하는 법'에 관한 이야기를 하고 있어요.

이 책에서는 싸움을 멈추고 지혜롭게 화해하는 방법과 더 친한 친구가 되려면 화해를 해야 하고, 어떻게 가족과 화해를 하며 더 행복한 가족이 되는지를 알아 가게 됩니다.

나는 집으로 돌아오며 곰곰이 생각했어요. 대체 윤석이가 왜 그럴까?

"맙소사, 최자두! 눈 좀 봐라, 눈 좀 봐. 선생님이 전화하기는 하셨지만 이 정도인 줄은 몰랐네. 학교에서 공부는 안 하고 왜 싸움을 하고 그래?"

"누나, 눈팅이 밤팅이!"

애기가 내 눈을 호~! 하고 불며 말했어요.

"엄마 그런데……."

나는 엄마에게 윤석이 얘기를 했어요.

"윤석이가 부끄러워서 그러는 거야. 똥 누고 있는데 자두 네가 화장실 문을 열고 봤으니 얼마나 부끄럽고 당황스럽겠니?"

"뭐가 부끄러워? 그깟 엉덩이 본 거?"

"그깟 엉덩이? 자두 네가 똥 누고 있을 때 윤석이가 문을 열고 그걸 봤다면 어떻겠니? 엉덩이도 봤다면?"

싸움을 멈추고 지혜롭게 화해하는 방법을 알려 줍니다!

우리는 누군가와 다툴 때가 있어요.

다투고 나서 그냥 넘어가면 어떻게 될까요?

더 친한 친구가 되려면 화해를 해야 해요.

더 행복한 가족이 되기 위해 화해를 하지요.

먼저 손을 내밀어 보세요.

놀라운 일이 일어날 거예요!

등장인물 ┈┈┈┈┈┈┈┈┈┈┈┈┈┈┈┈┈┈┈┈┈┈┈┈┈┈┈┈┈┈

줄거리 ┈┈┈┈┈┈┈┈┈┈┈┈┈┈┈┈┈┈┈┈┈┈┈┈┈┈┈┈┈┈

┈┈

주제 ┈┈┈┈┈┈┈┈┈┈┈┈┈┈┈┈┈┈┈┈┈┈┈┈┈┈┈┈┈┈

홈멘토 엄마 질문

1 화해란 무엇일까요?

┈┈

2 친구와 화해는 어떻게 할 수 있을까요?

┈┈

3 부모님과 화해는 어떻게 할 수 있을까요?

┈┈

4 선생님과 화해는 어떻게 할 수 있을까요?

┈┈

5 이웃과 화해는 어떻게 할 수 있을까요?

┈┈

6 행복 아트 독서놀이를 하고 난 후 느낀 점은 무엇인가요?

┈┈

화해쨍! 도전 화해 초콜릿 선물 카드 DIY

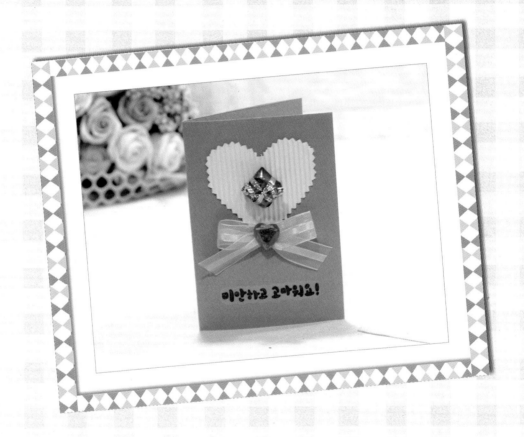

★이런 재료가 필요해요★

카드지, 초콜릿, 빵끈＆포장지, 글씨본 스티커, 보석 스티커

★이렇게 만들어요★

① 정사각형으로 자른 포장지 위에 초콜릿을 올려 놓는다.

② 올려 놓은 것을 안으로 접어 포장한다.

③ 빵끈으로 초콜릿을 감싸 묶는다.

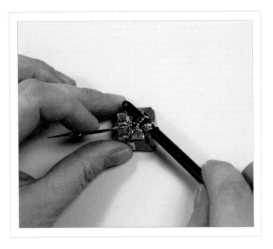

④ 묶고 남은 한쪽 빵끈을 빨대 같은 것에 돌돌 말아 예쁘게 만든다.

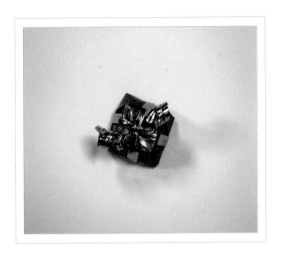

⑤ ④번 방법처럼 다른 한쪽도 만들어 준다.

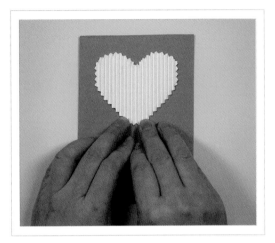

⑥ 카드지 위에 골판지를 하트 모양으로 오려 붙인다.

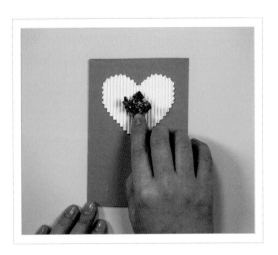

⑦ 골판지를 하트 모양으로 오린 후 위에 포장한
초콜릿을 양면테이프로 붙인다.

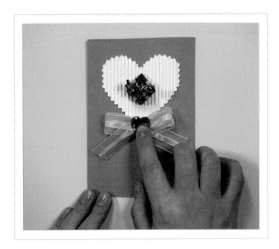

⑧ 하트 밑에 리본을 붙인다.

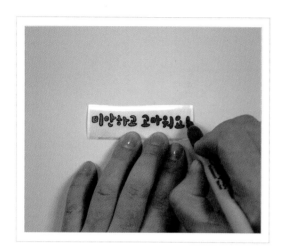

⑨ 화해 글씨 스티커를 네임펜으로 예쁘게 꾸민다.

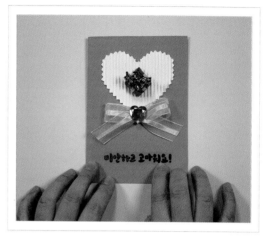

⑩ 꾸민 스티커를 아랫부분에 붙인다.

⑪ 카드지 안에 속지를 붙이고 보석 스티커로 꾸민다.

⑫ 속지에 화해하고 싶은 사람에게 화해의 내용을 쓰고, 발표하고 전달한다.

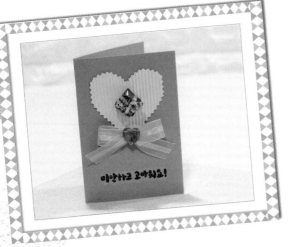

• 화해짱! 각인 박수로 마무리한다.

화해짱 박수 준비! 화해짱!
박수 시작!
화해짱! 화해짱! 화해짱! 화해짱! 화해짱!
화해짱! 화해짱! 화해짱! 화해짱! 화해짱!
OO는 화해짱! 와와와!

홈멘토! TIP

아이들과 활동을 할 때 미리 재료를 준비하고, 《안녕 자두야 인성 동화 ⑨ 화해》도 준비한다. 이 책은 4과로 나누어져 있으니 부분만 읽고 진행해도 되고, 4과를 다 읽고 진행해도 된다.

초콜릿은 시중에 판매하는 것 중 사각형 모양의 초콜릿이 포장하기 좋으므로 사각형 모양으로 준비하고, 포장지는 홀로그램 색종이를 사용해도 좋다.

미안하고 감사해요! 글씨를 바꾸고 싶으면 쓰고 싶은 글을 따로 써서 사용해도 된다. 글씨 반제품 스티커 이미지를 다운받고 싶으면 한국창의력아트교육연합회 홈페이지 자료실에 들어가서 다운받아 사용한다.

행복 아트 독서놀이가 끝나면 엄마는 홈멘토가 되어 자녀와 소통하고 진심 어린 칭찬과 격려해 주며 '화해' 글자를 직접 인성짱! 사인북에 써서 인성짱 사인을 5개 이내로 그날 활동을 격려하며 써 준다. 활동한 사진 기념컷을 찍어 주고 각과에 해당되는 각인 박수를 치고 안아 주며 마친다.

태도 UP!

약속 폼클레이 시계 DIY

약속을 가볍게 생각하는 자녀, 약속짱으로!
안녕 자두야 인성 동화 '약속' 탐색 GO!
약속을 잘 지킬수록 행복해지는 엄마와 놀자!

활동목표

- 도서 탐색을 통해 '약속'이 무엇인지 알 수 있다.
- 도서 탐색 후 워크지를 작성하며 본인, 친구, 다른 사람, 사회와의 약속을 생각할 수 있다.
- 엄마와 함께 '약속 폼클레이 시계'를 만들며 본인이 약속한 것을 잘 지킬수록 모두가 행복해지는 것을 배울 수 있다.

도서 탐색

- **제목**: 안녕 자두야 인성 동화 ⑦ 약속
- **지은이** 이빈 원작, 이금희 지음, 지영이 그림
- **출판사** 채우리

[차례]

1. 나와 나의 약속 약속 기록장
2. 나와 너의 약속 더는 멋있지 않아
3. 나와 우리의 약속 반장 윤석이의 거짓말 공약
4. 나와 사회의 약속 제멋대로면 곤란해요!

[책소개]

약속을 지킬수록 멋진 사람이 돼요!

《안녕 자두야 인성 동화 ⑦ 약속》은 만화와 TV 애니메이션으로 익숙한 자두가 겪은 나눔에 관한 4가지 '나와 나의 약속', '나와 너의 약속', '나와 우리의 약속', '나와 사회의 약속'에 관한 이야기를 하고 있어요.
이 책은 약속을 잘 지키는 사람은 책임감이 있는 멋진 사람이라는 것과 약속을 잘 지키는 사람이 많아질 때 나와 우리는 물론 우리가 사는 사회도 함께 성장한다는 것을 이야기해요.

"그래, 로봇 댄스는 재미있었어? 이 비닐에 싸인 건 뭐야? 어른들 주려고 붕어빵 사 온 거야?"

비닐을 본 엄마는 빈 캔이 담겨 있자 놀라는 눈치였어요.

"애걔걔, 이게 뭐야?"

"엄마, 우리가 먹은 쓰레기는 집으로 가져왔어요. 쓰레기통이 안 보인다고 아무 데나 버리면 안 되잖아요."

"아이고 착해라, 우리 딸! 어쩜 요렇게 기특한 생각을 했을까."

자두는 사촌들과 함께 오늘 있었던 일을 늘어놓았어요. 어른들은 흥미롭게 이야기를 들어 주셨지요.

"우리 자두가 오늘 좋은 거 배웠네."

"산이 솔이도 로봇 댄스보다 더 멋진 경험을 했는걸?"

그나저나 참 기묘한 일이에요. 자두가 도착한 제멋대로 역은 도대체 어떻게 된 일일까요. 엄마는 대수롭지 않다는 표정이었어요.

"그런 역이 어디 있어? 네가 잘못 들었겠지……."

출판사 서평

약속을 지키지 않으면 세상은 어떻게 될까요?

친구들과 떡볶이를 사 먹기로 한 것부터
준비물을 가져오고 교실을 청소하기로 정한 것.
교통질서를 지키고 줄을 잘 서는 것 모두 약속이에요.
그런데 모두 약속을 지키지 않으면 어떻게 될까요?
상상만 해도 끔찍한 세상이 올 것이 뻔해요.
그럼 자두와 함께 약속의 소중함을 알아볼까요?

등장인물 ..

줄거리 ..

..

주제 ..

홈멘토 엄마 질문

1 약속이란 무엇일까요?

..

2 나와 어떤 약속을 할 수 있을까요?

..

3 친구들과 어떤 약속을 할 수 있을까요?

..

4 우리 반과 어떤 약속을 할 수 있을까요?

..

5 사회와 어떤 약속을 할 수 있을까요?

..

6 행복 아트 독서놀이를 하고 난 후 느낀 점은 무엇인가요?

..

약속짱! 도전 약속 폼클레이 시계 DIY

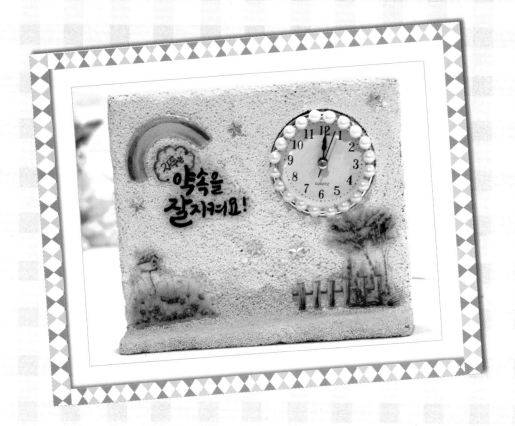

★이런 재료가 필요해요★

나무 반제품&알시계, 폼클레이, 이미지 스티커, 글씨 스티커, 보석 스티커

★이렇게 만들어요★

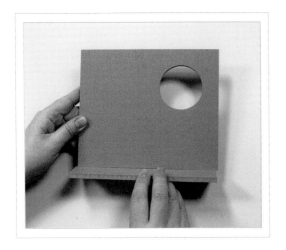

① 나무 반제품을 준비하여 조립한다.

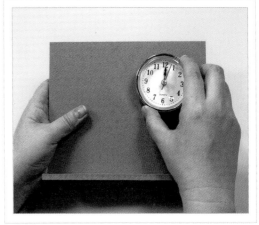

② 동그라미 원 안에 알시계를 끼운다.

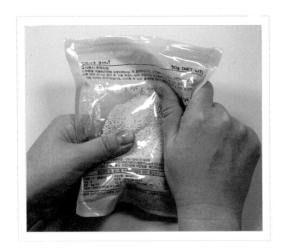

③ 나무 아래판에 붙일 폼클레이를 지퍼백을 뜯어
지퍼백 안에서 조물조물하여 색을 혼합한다.

④ 혼합한 폼클레이를 지퍼백에서 꺼내어
두 손바닥에 놓고 길게 만든다.

⑤ 폼클레이를 나무 아래판에 놓고 손가락으로 밀어
면을 채운다.

⑥ 나무판 세우는 면을 다른 색의 폼클레이로
③번~④번 과정을 반복해서 만든 폼클레이로
손가락으로 밀어 채운다.

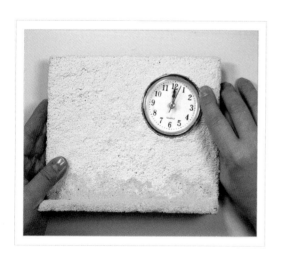

⑦ 알시계를 끼운 부분은 깔끔하게 잘 붙여 준다.

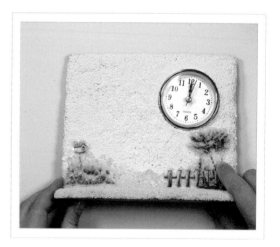

⑧ 세운 면에 예쁜 이미지 스티커를 붙여 장식한다.

⑨ '약속을 잘 지켜요' 글씨 스티커 위에 본인의
이름을 적는다.

⑩ 글씨 스티커를 예쁘게 오린다.

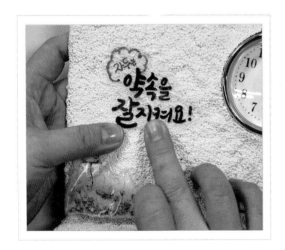

⑪ 오린 글씨를 세운 면의 원하는 곳에 붙인다.

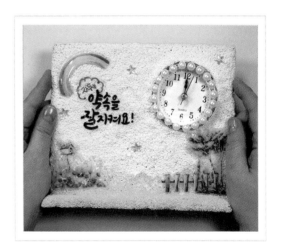

⑫ 보석 스티커를 원하는 곳에 붙여 예쁘게 시계를
완성하고, 어떤 약속을 지키고 싶은지 워크지에
적은 것을 발표한다.

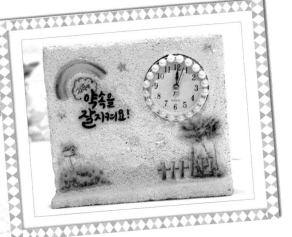

•약속짱! 각인 박수로 마무리한다.

약속짱 박수 준비! 약속짱!
박수 시작!
약속짱! 약속짱! 약속짱! 약속짱! 약속짱!
약속짱! 약속짱! 약속짱! 약속짱! 약속짱!
○○는 약속짱! 와와와!

홈멘토! TIP

　아이들과 활동을 할 때 미리 재료를 준비하고, 《안녕 자두야 인성 동화 ⑦ 약속》도 준비한다. 이 책은 4과로 나누어져 있으니 부분만 읽고 진행해도 되고, 4과를 다 읽고 진행해도 된다.

　폼클레이를 사용할 때는 공기에 노출되면 굳어 가기 시작하므로 항상 작품을 만들 때 지퍼백을 닫고 작품을 만드는 것이 좋다. 만든 작품은 바로 만지는 것보다 하루 정도 지난 후 굳어지면 그때 사용하는 것이 좋다.

　시계를 만들 때에는 반제품 시계에 우선 건전지를 넣어서 시계가 정상적으로 작동하는지 확인한 후 작품 만들기를 시작한다.

　행복 아트 독서놀이가 끝나면 엄마는 홈멘토가 되어 자녀와 소통하고 진심 어린 칭찬과 격려해 주며 '약속' 글자를 직접 인성짱! 사인북에 써서 인성짱 사인을 5개 이내로 그날 활동을 격려하며 써 준다. 활동한 사진 기념컷을 찍어 주고 각과에 해당되는 각인 박수를 치고 안아 주며 마친다.

활동 자료

엄마표 인성짱! 행복 아트 독서놀이
프로그램 준비에 도움이 되는 정보

●엄마와 함께 인성짱! 파티 준비하기 참고 영상

파티 데코, 축하 선물, 축하 카드 등의 만들기 영상을 볼 수 있습니다.

유튜브에서 〈최옥주 아트&힐링 북TV〉를 검색하세요!

●행복 아트 독서놀이 재료 준비 사이트

책에 나오는 작품 재료를 쉽게 준비할 수 있어요.

네이버 스마트스토어에서 〈창의력아트랜드〉를 검색하세요!

(02-582-4955)

https://m.smartstore.naver.com/cartland

●행복 아트 독서놀이 이미지나 글씨를 다운 받는 사이트

한국창의력아트교육연합회 홈페이지 자료실에 다운받으시면 됩니다.

http://www.balloonflower.or.kr/

●안녕 자두야 인성 동화 행복 아트 독서놀이 홈멘토 코칭교실(Zoom)

매월 1회 무료로 줌으로 참여하셔서 교육을 받을 수 있으니 문의하세요.

(02-597-6630, 한국창의력아트교육연합회 또는 홈페이지 게시판 공지)

●안녕 자두야 인성 동화 행복 아트 독서놀이 체험 도서관

아트&힐링 작은도서관

(서울특별시 동작구 상도로 62길 61 성심빌딩, 지하철 7호선 숭실대입구

역 2번 출구 5분 거리에 위치)

(02-597-6630, 한국창의력아트교육연합회 또는 홈페이지 게시판 공지)

무료 홈멘토 코칭 교실
QR를 스캔하시면 매월 일정을 보실 수 있습니다.

[저자 소개] 최옥주

숭실대학교 대학원에서 실내 디자인으로 공학 석사 학위를 받고,
한국창의력아트교육연합회장을 맡고 있으며, 27개의 컨텐츠를 접목한
창의력아트테라피와 창의력아트독서놀이를 개발했습니다.
학교, 도서관, 평생학습센터 등 22년간 현장에서 다양한 활동을
하고 있습니다. 이러한 경험을 토대로 창의력아트전문상담사,
창의력아트독서심리상담사, 창의력아트꿈진로코칭지도사,
창의력아트감정코칭사 등의 전문성을 가지고 아동에서 실버까지 다양한
대상의 눈높이에 맞는 프로그램을 개발하여 많은 사람들의 해피메이커
역할을 하고 있습니다.
아트＆힐링 작은도서관이라는 특화 도서관을 만들어 개발된 프로그램을
연구하고, 전국으로 예술매체를 융합한 독서놀이 프로그램을 보급하여
많은 사람들의 사랑을 받고 있습니다.
이러한 22년간의 노하우를 가지고 이 책을 쓰게 되었습니다.

저서
《예술매체를 활용한 창의력아트 독서놀이》,
《해피맘 최옥주의 행복한 풍선파티》,《벌룬플라워》외 4권
e-mail: okjucokok@naver.com
유튜브: 최옥주 아트＆힐링 북TV

사진: 김영선

★빈곳에 각 과에 해당하는 인성을 직접 적어 5개 안으로 사인해 주세요.
★사인을 다 채우거나 제일 많이 받은 날은 특별한 선물을 준비해 주세요.

안녕 자두야 인성 동화

『안녕 자두야』3학년 2학기 국어 교과서 수록!
이제 『안녕 자두야』의 명랑 소녀 '자두'를 인성 동화로 만나요!

아이들에게 바른 인성이 무엇인지 어떻게 가르쳐 주면 좋을까요? 『안녕 자두야 인성 동화』시리즈는
아이들에게 만화와 TV 애니메이션으로 익숙한 캐릭터를 동화로 활용하여 자연스럽게 아이들에게 바
른 인성이 무엇인지 가르쳐 주는 '인성 동화' 시리즈입니다. 대한민국을 사로잡은 명랑 소녀 『안녕 자
두야』의 자두를 이제 어린이의 인성을 업! 시켜 주는 인성 동화로 만나 보세요.

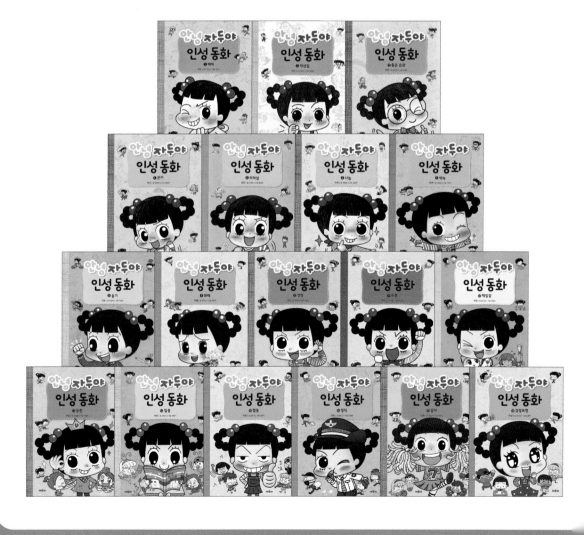